캘리그라피가 좋아서

KB033872

캘리그라피가 좋아서

묵묵히 김정호 지음

"좋아하는 일을 꾸준히 할 수 있게 도와드릴게요."

BM 황금부엉이

캘리그라피, 느낌으로 쓰기 전에 기본부터!

어렸을 적, 서예가이신 아버지를 따라 서예 공부를 시작해 글씨 예술의 길을 걸어온 시간이 어느덧 30여 년이 되었습니다. 그 30여 년의 세월을 모아 책에 담으니 참 기쁘고 신기합니다.

요즘은 일상생활에서 쉽게 캘리그라피를 찾을 수 있습니다. 매주 새롭게 개봉하는 영화의 포스터 속 캘리그라피나 독자의 감성을 자극하는 책표지 캘리그라피, 보는 이로 하여금 눈길을 사로잡는 각종 캘리그라피 제품 등 글씨가 보이는 곳엔 언제나 캘리그라피가 있다는 것을 알 수 있습니다. 그래서인지 캘리그라피를 공부하고 싶어 하는 분들이 많아졌습니다. 많은 분들이 이렇게 질문합니다.

"선생님, 캘리그라피는 독학할 수 있나요?"
이 질문에 대해 저는 쉽게 대답할 수 없었습니다. 글씨는 누구나 쉽게 배울 수 있는 것이지만 모두가 캘리그라피를 잘할 수 있는 것은 아니기 때문이죠.
이럴 땐 캘리그라피를 공부하려면 좋은 선생님을 만나야 한다고 얘기합니다. 무언가를 배우기 위해서는 좋은 선생님이 있어야 합니다. 독학을 할 때 그러한 선생님이 되어 주는 것이 바로 책입니다. 좋은 책이 좋은 선생님이 되어 준다면 혼자서도 캘리그라피를 공부할 수 있습니다.
요즘에는 단지 돈을 벌기 위해서 또는 자신의 이름을 알리기 위해서 잘못된 방법을 가르치고, 그러한 지식을 책으로 만드는 일이 비일비재합니다. 자신은 캘리그라피를 쓸 줄 알지만 그것을 가르치는 방법을 모르기 때문입니다. 이런 사람들은 캘리그라피를 가르칠 때 이렇게 말합니다.

"캘리그라피를 쓸 때에는 자신만의 느낌으로 자신만의 개성 있는 글씨를 쓰세요."
이런 말을 들은 학생들은 참 막막합니다. 개성은 찾으라고 해서 찾아지는 게 아닐 뿐더러 느낌을 표출하는 방법도 모르는데 개성부터 찾으라니요. 캘리그라피는 글씨를 가지고 사람들과 감성을 나누는 소통의 예술입니다. 소통하려면 먼저 자신만의 것을 찾는 것이 아니라 공감대를 형성하는 방법부터 공부해야 합니다.

캘리그라피를 공부하는 방법에는 단계가 있습니다.

첫 번째는 어느 정도의 교육과 규칙 등의 기본 법칙을 공부해서 상대방과 소통하는 방법을 익히는 것입니다. 소통하지 않으면 고립될 수밖에 없습니다. 자신만의 글씨를 만들려고 서두르는 것보다 기초부터 탄탄하게 익히는 것이 더 중요합니다.

두 번째는 소통하는 방법을 익힌 후 캘리그라피에 자신의 감성 표현을 더하는 것입니다.
음악, 미술, 연기 등의 예술 분야를 공부하는 사람들은 자신의 감성을 예술 안에 표현하고 생명력을 담아내려고 노력합니다. 그런 모습에 사람들은 감동을 받고 박수를 보내죠. 하지만 캘리그라피를 공부하는 사람들은 아직까지 글씨에 감성을 담는 방법을 모르고 단순히 글씨만 잘 쓰려고 합니다. 글씨의 마음과 소리를 들어 보지 않는 사람들은 단순히 글씨를 예쁘게 잘 쓰는 것에만 급급하게 됩니다. 이러한 캘리그라피는 결코 발전할 수 없습니다.

세 번째가 바로 자신의 개성을 찾아 자신만의 글씨를 만드는 길입니다. 상대방과 소통, 그리고 감정의 표현을 익힌 후에 개성 있는 글씨를 쓰는 것이 캘리그라퍼가 해야 하는 마지막 과제입니다.

이러한 과정은 단기간에 되는 것이 아니기 때문에 자신만의 글씨를 찾기 전에 기본을 튼튼히 할 것을 당부하고 싶습니다. 그것이 이 책을 집필하게 된 이유입니다. 여러분이 자신만의 글씨를 쓰겠다고 아무렇게나 글씨를 쓰는 것이 아니라 이 책을 보고 제대로 된 방법으로 캘리그라피를 공부할 수 있었으면 좋겠습니다. 이 책으로 캘리그라피를 공부하는 분들은 모두 저의 소중한 학생입니다. 제대로 된 방법으로 캘리그라피를 공부할 수 있도록 캘리그라피의 모든 것을 알려드리는 좋은 선생이 되겠습니다. 30여 년간 글씨 예술을 묵묵히 공부해 온 예술가의 경험과 노하우를 아낌없이 공개합니다.

묵묵히 김정호

CONTENTS

3

캘리그라피 실전 다지기
흘림 캘리그라피

4

고급 캘리그라피 익히기
조형 캘리그라피

5
캘리그라피 작품 창작하기

6
다양한 도구로 캘리그라피 쓰기
색연필, 붓펜, 마커펜, 나무젓가락 등

7

먹그림과 수묵 일러스트 그리기
먹 번짐과 먹그림

1

캘리그라피
시작하기

캘리그라피란?

캘리그라피(Calligraphy)는 '아름답다'는 뜻의 'Calli'와 '이미지나 글자의 표현기법'을 뜻하는 'graphy'의 합성어로, 글자를 예술로 승화시킨 '문자예술'을 말합니다.

요즈음에는 캘리그라피뿐만 아니라 다양한 '문자예술'이 공존합니다. 대표적으로 전통적 문자예술 '서예', 매장 광고 글씨인 'POP'(Point Of Purchase), 활자를 디자인해서 만든 '타이포그래피'가 있습니다. 이렇게 다양한 문자예술이 존재하는데, 왜 캘리그라피가 사용되는 것일까요? 캘리그라피의 목적과 다른 문자예술과의 차이점에 대해 알아보겠습니다.

캘리그라피의 목적

캘리그라피의 목적은 상대방과 문자로 감성을 소통하는 것입니다.

캘리그라피는 상업성과 예술성을 동시에 지녔기 때문에 상대방과 소통하여 감성을 표현하는 데 적합한 문자예술입니다. 이 두 가지 특징을 잘 살려야만 좋은 캘리그라피를 쓸 수 있습니다.

흔히 초보자들은 캘리그라피를 '나만의 글씨체를 쓰는 것'이라고 착각합니다. 물론 자신만의 글씨체를 만드는 것은 캘리그라퍼로서 반드시 해야 할 일입니다. 하지만 자신의 글씨체를 만들기 이전에 상대방과 소통하는 방법부터 익혀야 합니다. 상대방과 공감하지 못한 채 자기만의 글씨체만을 고집하는 것은 '감성 소통'의 예술인 캘리그라피를 잘못 이해하고 제대로 활용하지 못하는 것입니다. 반드시 상대방과 소통할 수 있는 공감대를 마련한 후에 자신의 개성을 나타낼 수 있는 캘리그라피를 연구해야 합니다.

캘리그라피와 다른 문자예술의 차이점

서예와 캘리그라피

캘리그라피(Calligraphy)는 서예를 영문으로 번역한 단어입니다. 그래서 캘리그라피를 시작하는 분들은 꼭 이런 질문을 합니다. "캘리그라피와 서예는 사전적으로 같은 뜻인데, 실제로 어떻게 다른가요?" 서예는 글씨를 예술로 나타내는 것뿐만 아니라 학문 정진, 정신 수양, 자아 성찰을 목적으로 합니다. 이에 반해 캘리그라피는 글씨를 통해 세상 만물을 표현하는 것이 목적입니다. 캘리그라피는 글씨를 아름답고 멋있게 쓰는 것에서 벗어나 상황에 따라 때로는 추하게 때로는 악하게도 쓸 수 있어야 합니다. 이렇듯 캘리그라피와 서예는 '무엇을 위해 글씨를 쓰는가'라는 목적의 차이가 있습니다.

[서예]

POP 글씨와 캘리그라피

POP(Point Of Purchase)는 매장을 방문한 손님이 볼 수 있는 '매장 상품의 광고'를 의미하며, 그 광고에 들어가는 서체를 'POP 글씨'라고 합니다.

POP 글씨와 캘리그라피는 '광고에 들어가는 글씨를 손으로 쓴다'는 특징은 비슷하지만 글씨를 쓰는 방

식에서 차이가 납니다. POP 글씨는 글씨 형태를 스케치하고 색칠해서 작업하는 반면 캘리그라피는 글자에 덧칠과 색칠하는 것을 지양하고 일획성(一劃性)으로 글씨를 써야 합니다. 또한 POP 글씨는 아기자기하고 규칙적이지만 캘리그라피는 변화를 통해 다양성을 꾀한다는 차이점이 있습니다.

[POP 글씨]

타이포그래피와 캘리그라피

타이포그래피(Typography)는 '글자'를 뜻하는 그리스어 'typo'와 '이미지나 글자의 표현기법'이란 뜻의 'graphy'가 합쳐져 만들어진 합성어입니다. 우리말로 번역하면 '글자를 이미지화해서 표현한 것'이라고 할 수 있습니다. 타이포그래피는 활판에 많이 쓰였으나 근대에 들어서는 글자에 디자인적 요소가 추가되어 그래픽이 추가된 영역까지 타이포그래피라고 할 수 있습니다. 글씨에 디자인 요소를 추가하여 이미지화시키는 것은 캘리그라피와 유사하지만, 글씨를 정확히 도안해서 그린다는 점에서 직접 글씨를 쓰는 캘리그라피와 차이가 있습니다.

[타이포그래피]

이처럼 다양한 문자예술은 저마다의 특징을 가지고 있고 그에 따라 쓰임새가 다릅니다. 그중에서 캘리그라피는 글씨에 생명력을 부여하고 감정을 담을 수 있으며 디자인적으로 꾸밀 수 있다는 특성을 가지고 있습니다. 이런 특성은 캘리그라피가 감성을 표현하는 데 탁월한 문자예술이라는 것을 알 수 있습니다.

세상에는 문자로 감성을 표현할 수 있는 것이 너무 많습니다. 밥을 먹었을 때 맛있는 것, 음악을 들었을 때 슬프거나 기쁜 것, 광고를 봤을 때 재밌는 것, 영화를 봤을 때 신나는 것 등이 모두 감정의 표현입니다. 캘리그라피는 이러한 감정들을 모두 담아낼 수 있습니다.

[캘리그라피 작품]

캘리그라피의 특징

캘리그라피는 목적성을 가지고 글씨를 쓰기 때문에 예술작품뿐만 아니라 상업적으로도 활용할 수 있는 문자예술입니다. 캘리그라피를 쓸 때는 캘리그라피의 상업적 특징과 예술적 특징을 알아야 실무에서 제대로 활용할 수 있습니다.

캘리그라피의 예술성은 작품에 미적 감성을 담아 사람들을 감동시키는 특성이고, 캘리그라피의 상업성은 많은 사람들과의 공감을 통해 이윤을 추구하는 특성입니다. 예술성을 높이면 상업적 요소가 줄어들고, 상업성을 높이면 예술적 요소가 줄어들게 되니 두 가지 특징을 잘 조합해야 좋은 캘리그라피를 쓸 수 있습니다.

캘리그라피의 상업적 특징

캘리그라피의 상업적 특징은 캘리그라피로 제품을 만들었을 때 '얼마나 잘 팔릴 수 있는가'를 판단할 수 있는 척도입니다. 상업적 특징은 캘리그라피뿐만 아니라 문자예술이라면 갖추고 있어야 되는 기본적인 특성입니다. 이를 통해 문자로써의 역할과 기본적인 기능을 할 수 있게 됩니다. 다음의 세 가지 특징을 잘 지키면 상업적 특징을 살려 글씨를 쓸 수 있습니다.

가독성

가독성이란 '얼마나 잘 읽히는가'를 뜻합니다. 캘리그라피는 직접 쓴 글씨이기 때문에 규칙도 없이 내키는 대로 쓰거나 모양에만 치중해서 쓴다면 문자로서의 의미를 잃어버리게 됩니다. 캘리그라피로 쓴 제품명을 소비자가 읽을 수 없다면, 그 제품은 상업적으로 사용할 수 없습니다.

> TIP | 광고나 제품을 만드는 디자이너들이 캘리그라퍼에게 작업을 의뢰할 때 가장 강조하는 것이 가독성입니다. 가독성이 떨어진다면 폰트나 타이포그래피 대신 캘리그라피를 사용할 이유가 없기 때문이죠. 물론 예술작품을 만들고 싶다면 가독성의 틀에 너무 얽매일 필요는 없습니다.

콘셉트

제품의 종류가 다양한 만큼 저마다 다른 특징을 가지고 있습니다. 이런 특징을 제대로 표현하려면 다양한 콘셉트로 쓸 줄 알아야 합니다. 제품의 특성을 충분히 이해한 후 콘셉트에 맞게 표현하세요.

구상

제품에 캘리그라피를 넣을 때는 글자의 행간과 자간, 여백을 고려해 배치하고 정렬해야 합니다. 잘 구상한 캘리그라피는 사람들의 이목을 집중시켜 광고 효과를 높일 수 있습니다. 글씨는 잘 썼지만 구상이 엉망이라면 사람들의 이목이 분산되어 가독성마저 해치게 됩니다.

[상업 캘리그라피]

캘리그라피의 예술적 특징

캘리그라피가 유행한다고 해서 모든 캘리그라피가 다른 문자예술을 압도하는 것이 아닙니다. 캘리그라피만의 예술적 특징을 살려서 개성 넘치는 글씨를 만들어야 다른 문자예술과 경쟁할 수 있습니다.

생명력

예술에서 가장 중요한 특징은 생명력입니다. 살아있지 않은 사람이 말할 수 없는 것처럼 생명력이 깃들어 있지 않은 글씨는 제대로 된 감성을 표현할 수 없습니다. 생명력은 폰트나 타이포그래피 등의 규칙적인 문자예술과 가장 큰 차이점이랄 수 있는 캘리그라피의 특성입니다. 캘리그라피에서는 글자 크기, 속도, 굵기, 번짐 등의 변화로 생명력을 표현할 수 있습니다.

변화

캘리그라피에서는 항상 변화를 추구해야 합니다. 캘리그라피가 변화를 좇지 않으면 상업적 특성이 뛰어난 폰트나 타이포그래피의 장점을 넘어설 수 없기 때문입니다. 다양한 변화를 통해 개성 넘치고 독창적인 글자를 만드는 것은 캘리그라피의 숙명이라 할 수 있습니다.

강조

캘리그라피를 강조하고 싶다면 이미지를 글씨로 형상화할 수 있어야 합니다. 글자 모양을 꾸미면 표현력이 살아나는 것은 물론 문구의 콘셉트도 강조됩니다. 평소에 다양한 자료를 수집하고 사물을 세심히 관찰하는 습관을 가지는 것이 좋습니다.

[예술 캘리그라피]

캘리그라피 공부를 시작했다면 반드시 이 여섯 가지 특징을 외워야 합니다.
캘리그라피의 특징을 잘 알고 있어야 좋은 캘리그라피와 나쁜 캘리그라피를 판단할 수 있는 눈이 생기게
됩니다.

캘리그라피 준비물

캘리그라피 준비물에 대해 알아보겠습니다. 요즘 많은 분들이 붓펜으로 캘리그라피를 시작하는데, 처음에는 붓으로 시작해야 합니다. 붓 외에 먹물, 벼루 및 접시, 종이에 대해서도 알아두면 좋습니다.

붓

캘리그라피를 할 때는 다양한 도구를 사용할 수 있습니다. 흔히 사용하는 볼펜, 사인펜, 연필 등의 필기도구도 괜찮지만 일정한 굵기의 획만 그을 수 있어서 표현에 제한적이지요.

캘리그라피를 할 때 가장 좋은 도구는 '서예 붓'입니다. 서예 붓은 다른 미술도구보다 털이 길어서 두꺼운 획을, 뾰족해서 얇은 획을 표현하기 쉽습니다. 또한 동물 털로 만들어져 유연하고 탄력이 있어서 부드러우면서도 아름다운 획을 만들 수 있고, 빳빳하게 세우면 딱딱한 획도 표현할 수 있습니다. 게다가 염료의 양을 조절하여 번지는 효과를 만들거나 수백 개의 털로 갈라지는 획도 표현할 수 있습니다.

붓을 사용한 후에는 흐르는 물에 깨끗이 빨아서 뾰족하게 만든 후 붓걸이에 걸어서 말려야 합니다. 붓을 깨끗이 빨지 않으면 붓털에 남은 먹물 때문에 붓이 굳어버리게 됩니다. 일단 붓이 굳으면 붓털에 점점 먹이 쌓여 나중에는 붓을 교체해야 할 수도 있습니다. 또 붓털을 아무렇게나 방치하면 붓털이 휘어지거나 구부러져 아무리 먹물을 묻혀도 원래의 뾰족한 모양이 만들어지지 않게 됩니다.

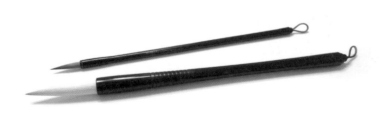

TIP | 초보자의 붓

초보자는 털 길이가 3~5센티미터 정도 되는, 탄력이 좋은 중간 크기의 붓을 사용하는 것이 좋습니다. 큰 붓은 사용하기가 너무 힘들고 작은 붓은 볼륨감을 나타내기 힘들기 때문입니다.

먹물

캘리그라피에서는 잉크, 수성 · 유성물감, 페인트, 먹물 등 다양한 염료를 사용하지만 서예 붓과 가장 잘 어울리는 염료는 먹물입니다. 먹물의 색은 '현색(玄色)'이라고 합니다. 색이 깊고 아득해 우주처럼 오묘하고 심오한 색으로, 그 안에 수만 가지의 색을 담고 있다고 하죠.

먹은 그을음(숯)과 아교, 물로 만듭니다. 농도에 따라 '초묵, 농묵, 중묵, 담묵, 청묵' 5가지로 나누어지는데, 물의 양이 적으면 진해지고 많으면 흐려집니다. 시중에서 쉽게 구할 수 있는 먹물(묵액)은 진한 농도로 '농묵'입니다. 다양한 농도로 글씨를 쓰거나 먹 번짐을 이용하면 깊은 감성을 표현할 수 있습니다.

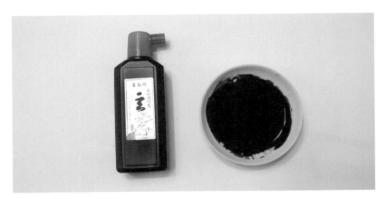

[문방구에서 구입할 수 있는 묵액. 진한 먹물이라 적당량의 물을 타서 사용합니다.]

TIP | 현색(玄色)
玄(검을 현)은 검은색을 뜻하기보다는 아득하게 깊어 어두워 보이는 현상을 말합니다. 깊은 바다 속이 마치 검은색처럼 보이는 것과 같은 이치입니다.

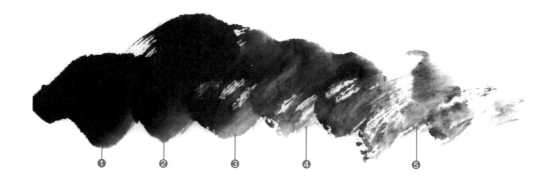

❶ **초묵** 농묵에서 물이 증발해 그을음의 양이 많아져 찐득한 상태

❷ **농묵** 진한 먹물

❸ **중묵** 농묵에 물을 10~30% 정도 섞어 글씨를 쓰기에 가장 알맞은 상태

❹ **담묵** 농묵에 물을 40~60% 정도 섞어 맑은 상태

❺ **청묵** 농묵에 물을 70~90% 정도 섞어 흐린 상태

> **Q 캘리그라피에서 사용할 수 있는 염료에는 어떤 것이 있나요?**
>
> **A** 먹물 외에도 수채화 물감, 아크릴 물감, 잉크 등 색깔이 있는 액체는 모두 캘리그라피 염료로 사용할 수 있습니다. 커피, 간장, 콜라, 우유 등의 색이 있는 식료품도 캘리그라피 염료로 사용할 수 있습니다.

벼루 및 접시

벼루는 먹물을 직접 갈아 쓸 때 사용합니다. 묵액이나 물감을 사용한다면 벼루 대신 접시를 사용해도 됩니다. 플라스틱이나 일회용 접시는 너무 가벼워 붓을 다듬을 때 뒤집어질 수 있으니 묵직한 사기그릇을 사용하는 것이 좋습니다.

[벼루]

[접시]

종이

캘리그라피에서는 다양한 종이를 사용합니다. 각 종이의 특성을 잘 이용하면 다양한 느낌의 글씨를 표현할 수 있습니다.

먹물과 궁합이 가장 잘 맞는 종이는 화선지입니다. 화선지는 동양에서만 사용하는 종이로, A4 용지 같은 서양지와는 만드는 방법에서부터 차이가 납니다. A4 용지 같은 일반 종이는 펄프를 압축해 만들기 때문에 표면이 매끄럽고 촘촘합니다. 화선지는 펄프를 물에 띄워 틀로 떠내 만들어서 입자 간격이 성글어 염료를 잘 흡수하여 번지게 합니다.

화선지의 거친 표면에 붓이 닿으면 마찰력이 생겨 붓 끝의 느낌이 손으로 잘 전달됩니다. 화선지에서만 맛볼 수 있는 번짐과 마찰력은 감성을 표현하는 데 많은 도움이 됩니다.

[캘리그라피에서는 다양한 종이를 사용할 수 있지만 먹물과 가장 궁합이 잘 맞는 종이는 화선지입니다.]

Q 화선지의 앞과 뒤는 어떻게 구분하나요?

A 화선지의 앞면은 매끄럽고 부드러운 반면 뒷면은 거칠거칠합니다. 일반적으로 앞면에 글씨를 쓰지만, 거칠고 강한 느낌을 내고 싶다면 뒷면에 써도 됩니다.

붓 잡는 방법

쌍구법

중간 두께 이상의 붓을 잡을 때 사용하는 방법입니다. 붓에 먹물이 묻으면 일반 필기도구(볼펜, 붓펜 등)보다 무거워져 글씨를 쓸 때 힘이 들어갑니다. 검지와 중지로 붓을 누르고 엄지로 지탱하면 힘 있게 글씨를 쓸 수 있습니다.

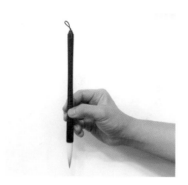

단구법

얇고 가는 붓을 잡을 때 사용하는 방법입니다. 검지로 붓을 누르고 엄지로 지탱합니다. 하나의 손가락으로 붓을 잡아 힘은 떨어지지만 집중하여 글씨를 쓸 수 있습니다. 쌍구법보다 좀 더 예민하고 정교한 글씨를 표현할 수 있습니다.

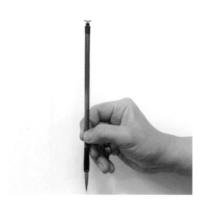

Q 큰 붓을 쓸 때 단구법으로 잡으면 안 되나요?

A 붓으로 글씨를 많이 써봤다면 큰 붓을 단구법으로 잡아도 상관없습니다. 무엇이든 기초가 중요하니 적당한 두께의 붓으로 바른 자세를 익힌 후에 여러 가지 방법을 시도해 보세요.

글씨 쓰는 자세

현완법

팔꿈치를 책상에 기대거나 옆구리에 붙이지 않고 글씨를 쓰는 방법입니다. 붓으로 글씨의 다양한 리듬감을 표현하려면 펜을 사용할 때보다 훨씬 더 크게 써야 합니다. 이때 어깨를 사용해야 팔을 자유롭게 움직일 수 있습니다. 팔꿈치를 옆구리에 붙이거나 책상에 기대서 손목으로 글씨를 쓰면 팔을 움직이는 범위가 좁아져 획을 자유롭게 표현할 수 없습니다.

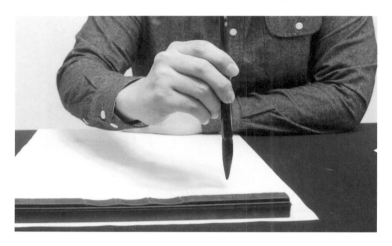

제완법

팔꿈치를 책상에 살짝 기대어 글씨를 쓰는 방법으로, 세필이나 붓펜 같은 도구로 작은 글씨를 쓸 때 유용합니다. 무게를 싣지 않고 책상에 살짝 기댄다는 느낌으로 글씨를 써야 합니다.

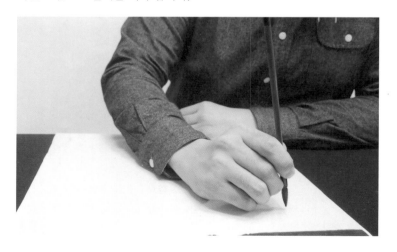

붓 다루기

붓은 다양한 표현을 할 수 있는 만큼 다루는 방법도 까다롭습니다. 그래서 붓만 잘 다루어도 캘리그라피의 절반을 공부했다는 말이 과하지 않을 정도지요.

붓을 쓸 때는 붓털을 항상 송곳처럼 뾰족하게 세워 모양을 유지해야 합니다. 붓털은 너무 부드러워서 자칫 잘못하면 갈라지거나, 꼬이거나, 펴지거나, 누워 버립니다. 이런 상태에서는 원하는 대로 획을 표현할 수 없습니다. 붓을 세우면 얇은 획을, 누르면 굵은 획을 표현할 수 있습니다. 이처럼 붓을 눌렀다가 세울 수 있는 방법을 연구한 것이 바로 '중봉 필법'입니다.

역입

획을 쓰려고 하는 방향의 반대방향으로 붓을 대는 것입니다. 붓이 닿으면 뾰족하게 나타나는 부분이 감춰집니다.

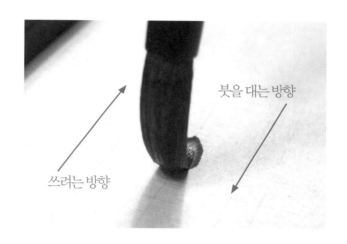

쓰려는 방향

붓을 대는 방향

수봉

붓을 들어 끝을 송곳처럼 세워 뾰족하게 만드는 것입니다. 붓 끝이 최대한 서 있는 상태가 되면 어느 방향으로 붓을 움직이든 중봉을 쓸 수 있습니다.

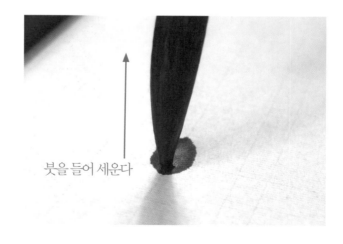

붓을 들어 세운다

과봉

글씨를 쓰려는 방향으로 붓을 뒤집는 것입니다. 이때 붓 끝을 세우지 않으면 획을 다 쓴 후 붓이 납작해질 수 있습니다.

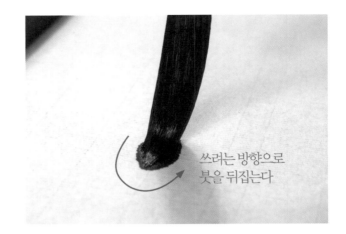

쓰려는 방향으로 붓을 뒤집는다

중봉

붓의 중심을 맞춰 글씨를 쓰려는 방향으로 이동합니다. 중봉은 붓을 세우는 방법이기도 하지만 글씨를 입체적으로 만들어 주는 효과도 있습니다. 입체적인 글씨는 납작하고 평면적인 글씨보다 눈에 더 잘 들어옵니다.

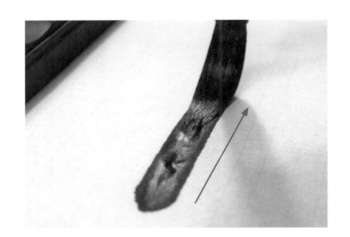

회봉

글씨를 마무리하면서 붓 끝을 세우기 위해 되돌아오는 것입니다. 회봉을 할 때에도 수봉과 과봉을 거쳐야 뾰족한 붓 끝의 모양을 유지할 수 있습니다.

Q 수봉, 과봉, 중봉, 회봉에서 '봉(鋒)'은 무엇을 뜻하나요?
A 봉은 날카로운 붓의 끝부분을 말합니다.

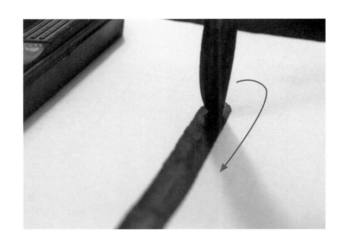

직선 긋기

직선 긋기는 모든 획의 기본입니다. 중봉 필법을 통해 직선 긋기를 연습해 보겠습니다.

가로획과 세로획

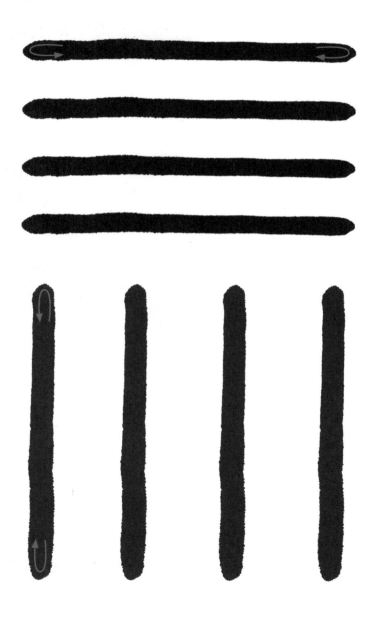

그물 무늬

가로획과 세로획을 교차하여 그물 무늬를 만들어 보세요. 그물 무늬를 만들어 보면 가로획과 세로획을 긋는 연습을 하면서 종이도 아낄 수 있습니다.

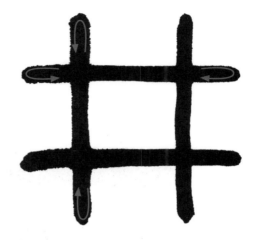

대각선

사선을 교차하여 대각선을 만들어 보세요. 기울기를 달리 하면 다양한 각도의 대각선을 만들 수 있습니다.

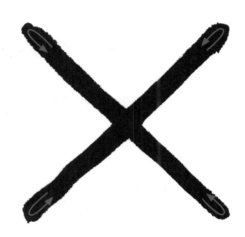

TIP | 삼절법
긴 획을 쓸 때 세 번에 걸쳐서 쓰는 방법입니다. 획을 나눠서 쓸 때 중봉과 회봉을 반복하여 붓의 탄력을 이용해 직선을 긋습니다.

방향 전환하기

붓을 다루는 데 가장 중요한 것은 방향을 전환할 때 붓 모양을 유지하는 것입니다. 붓은 부드러운 털로 이루어져 있어서 붓끝이 종이 표면에 닿으면 마찰력으로 인해 구부러집니다. 이렇게 붓이 휘어져 있는 상태에서 방향 전환을 하면 붓의 옆면이 종이에 쓸려 의도하지 않은 두껍고 갈라지는 획이 나오게 됩니다. 이렇게 엉망이 된 획으로는 글씨의 느낌을 제대로 표현할 수 없기 때문에 항상 붓을 뾰족하게 세운 후 방향 전환을 해만 원하는 느낌의 획을 쓸 수 있습니다. 이때 나타나는 각진 모양을 '방필(方筆)'이라고 합니다.

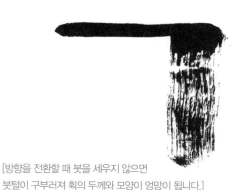

[방향을 전환할 때 붓을 세우지 않으면
붓털이 구부러져 획의 두께와 모양이 엉망이 됩니다.]

방향 전환 연습

ㄱ모양 방향 전환
가로획에서 세로획으로 방향 전환을 하려면 꺾이는 부분에서 붓을 최대한 세워 붓을 뾰족하게 만든 후 붓의 결을 아래 방향으로 바꿉니다.

ㄴ모양 방향 전환
세로획에서 가로획으로 방향 전환을 하려면 꺾이는 부분에서 붓을 최대한 세워 붓을 뾰족하게 만든 후 붓의 결을 오른쪽 방향으로 바꿉니다.

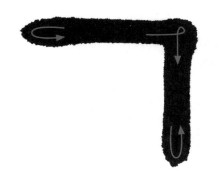

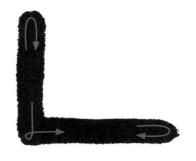

방향 전환 응용

계단 모양

ㄱ과 ㄴ 모양을 이어서 연습하면 계단 모양이 됩니다. 이렇게 계단을 그리는 연습을 하면 붓을 자유자재로 뒤집을 수 있게 됩니다.

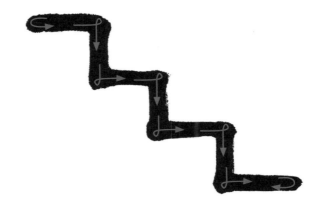

사각 미로

사각을 그리면서 원하는 방향으로 획을 전환하는 연습입니다. 왼쪽 아래에서 뒤집는 획은 자주 쓰지 않는 방향이라 특히 어렵습니다. 어느 방향이든 자유롭게 붓을 움직일 수 있도록 연습을 많이 하세요.

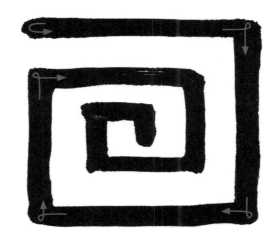

별 모양

사각 미로보다 각도가 좁아 방향을 전환하는 것이 좀 더 어렵습니다. 진행 방향을 생각하며 차근차근 연습하세요.

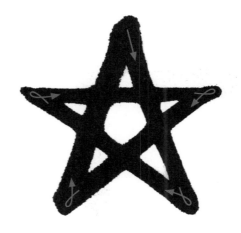

곡선 그리기

곡선을 그릴 때에는 ㄱ 모양처럼 붓의 결을 뒤집는 게 아니라 부드럽고 자연스럽게 방향을 전환해야 합니다. 붓이 꺾이지 않은 상태에서 둥글게 나오는 획을 '원필(圓筆)'이라고 합니다. 원필은 글씨를 부드러워 보이게 만듭니다. 붓을 원형으로 움직일 때는 붓과 종이의 마찰력으로 붓털이 꼬일 수 있으므로 붓털을 풀어주는 연습을 해야 합니다.

원형

원을 반씩 나눠서 두 번에 걸쳐 획을 그으면 붓이 꼬이지 않은 상태에서 원형을 만들 수 있습니다.

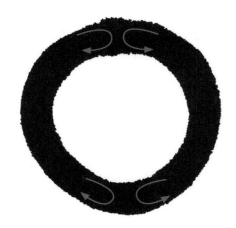

소용돌이

소용돌이 모양을 그릴 때에는 붓과 종이의 마찰력이 많아져 붓 끝이 꼬이게 됩니다. 붓털이 꼬이면 제대로 된 획을 쓸 수 없기 때문에 꼬인 붓을 뾰족하게 세워 원래 상태로 만든 후 획을 이어가야 합니다. 붓 끝이 꼬이지 않게 조심하면서 소용돌이 모양을 만들어 보세요.

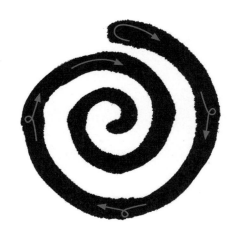

2

캘리그라피
기초 다지기

_판본 캘리그라피

판본체란?

판본체는 한글을 창제했을 당시, 백성들에게 한글을 배포하기 위해 판에 새겨 찍어냈던 글씨체입니다. 한글을 처음 접하는 사람들이 쉽게 익힐 수 있도록 변화보다는 규칙성을 강조한 글씨죠. 정방형에 가까운 직사각형 형태 안에 수평과 수직 형태로 글씨를 써서 반듯하고, 획의 굵기가 일정하여 가독성이 뛰어납니다.

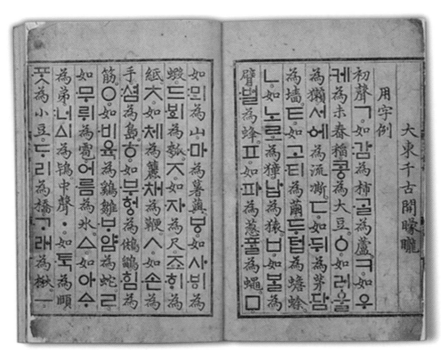

[훈민정음 혜례본]

34

판본체 모음 쓰기

판본체 모음은 수평과 수직, 대칭 형태로만 이루어져 있어서 어렵지 않게 쓸 수 있습니다. 처음 붓을 잡은 초보자들이 기본 획을 연습하기 좋은 글씨죠. 붓을 다루는 법을 익히기 위해서라도 많이 연습해 보세요.

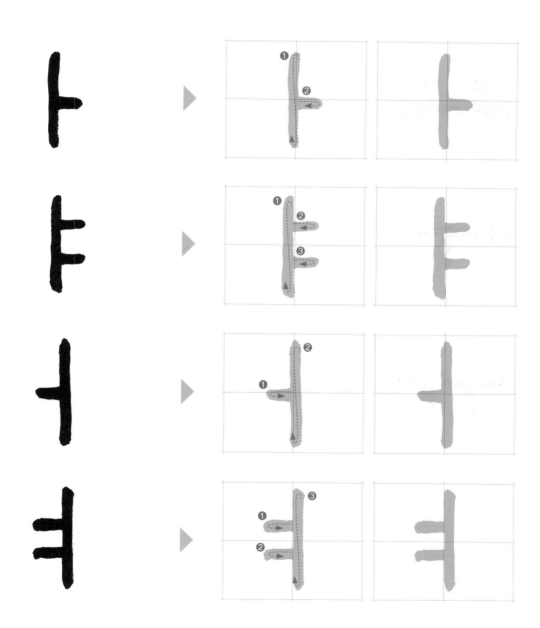

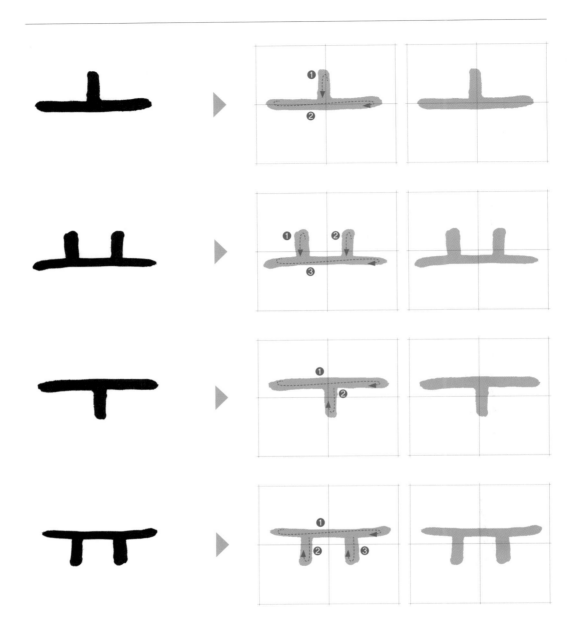

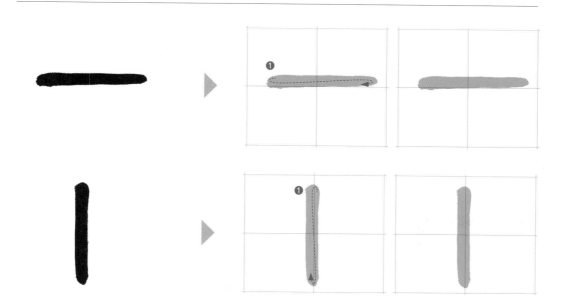

판본체 자음 쓰기

자음은 초성이냐 종성이냐에 따라 모양이 달라집니다. 여기서는 종성으로 사용되는 자음을 연습해 보겠습니다. 종성으로 사용되는 자음은 짧은 획과 긴 획을 동시에 연습할 수 있어서 획의 길이를 조절하는 데 많은 도움이 됩니다. 판본체 자음을 연습하면서 기본적인 붓 사용법을 익히고 글자의 획순도 기억하세요.

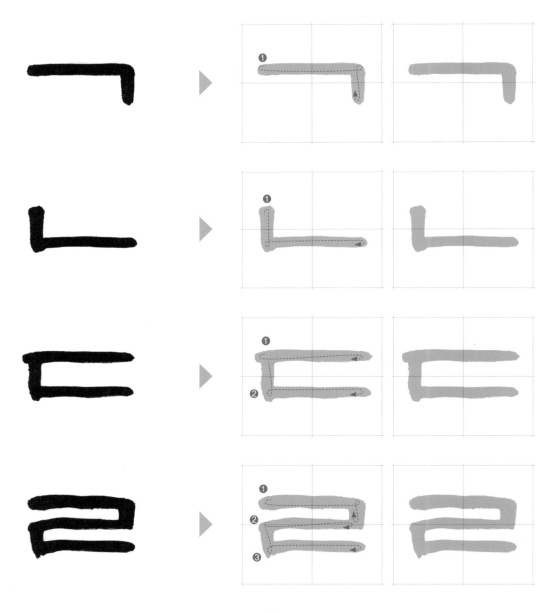

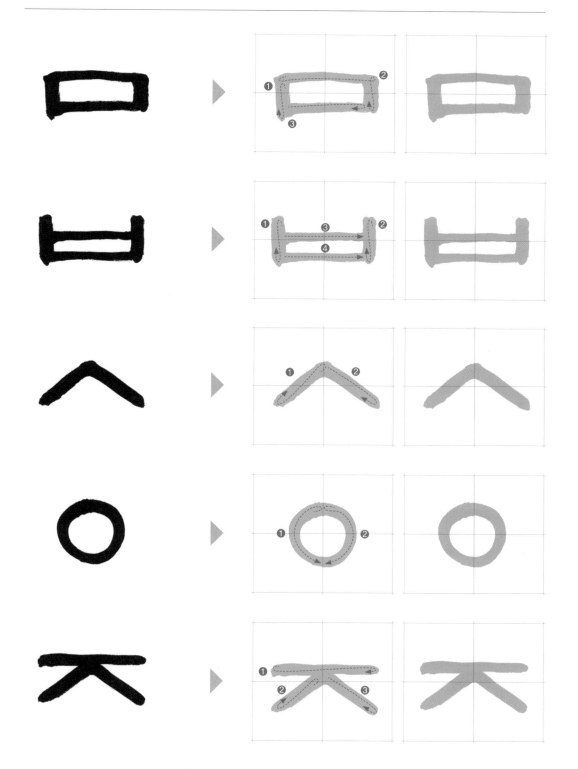

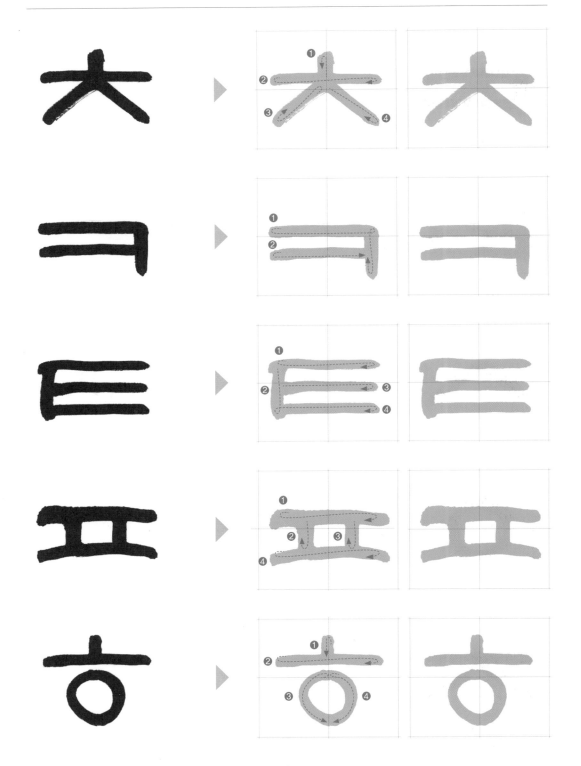

판본체 구성하기

한글은 초성, 중성, 종성으로 이루어진 조합형 문자입니다. 다양한 조합으로 만들어진 글자는 기능적으로 우수할 뿐만 아니라 예술적으로도 풍부하게 표현할 수 있죠. 한글을 다양하게 쓸 수 있으려면 초성, 중성, 종성의 기본적인 비율을 지키면서 잘 구성할 수 있어야 합니다.

자음과 모음 구성법

초성, 중성, 종성은 크게 4가지로 구성됩니다.

기본적인 비율을 지키면 규칙적인 형태의 글자를 만들 수 있지만, 자음과 모음의 크기에 따라 비율은 약간씩 달라집니다.

초성과 중성(세로 모음)만 쓴 조합

초성과 중성의 비율이 3:2입니다.

초성, 중성, 종성(세로 모음)을 쓴 조합

초성, 중성, 종성의 비율이 3:2입니다.

초성과 중성(가로 모음)만 쓴 조합

초성과 중성의 비율이 3:2입니다.

초성, 중성, 종성(가로 모음)을 쓴 조합

기본 바율은 1:1:1이지만 자음의 크기에 따라 약간 변화시킬 수도 있습니다.

자음의 변화

자음인 ㄱ과 ㅎ을 살펴보면 크기가 다른 것을 알 수 있습니다. 모양이 달라서 그런 것이죠. 자음은 어떤 모음과 같이 쓰느냐에 따라서도 모양과 크기가 달라집니다.

세로 모음에 받침이 있는 초성 ㄱ

받침이 없기 때문에 전체적으로 정사각형을 만들기 위해 초성을 길게 씁니다.

가로 모음에 받침이 있는 초성 ㄱ

받침이 있을 경우 초성의 모양은 거의 정사각형 모양이 됩니다.

받침으로 오는 종성 ㄱ

받침을 납작하게 써서 전체적으로 너무 길지 않게 만듭니다.

판본체 글자 쓰기

판본체는 뛰어난 기능성과 예술성을 갖춘 한글을 이해하는 데 가장 좋은 글씨체입니다. 앞에서 익힌 판본체의 비율을 생각하면서 본격적으로 글자를 써보겠습니다. 판본체를 충분히 연습하여 한글에 대해 제대로 이해했다면 판본체를 변화시켜 다양하게 표현할 수 있습니다.

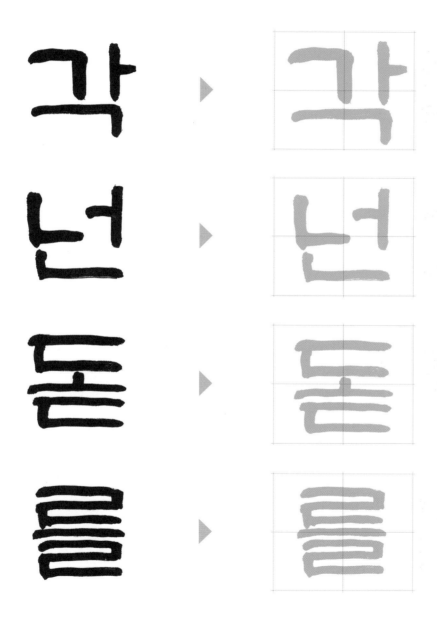

43

뭄 ▶ 뭄

볋 ▶ 볋

슛 ▶ 슛

양 ▶ 양

재 ▶ 재

체 ▶ 체

칼 ▶ 칼

투 ▶ 투

표 ▶ 표

휴 ▶ 휴

캘리그라피의 변화

캘리그라피의 변화는 크게 모양의 변화와 콘셉트의 변화로 나눌 수 있습니다.

모양의 변화란 한 글씨체 안에서 글자 형태가 바뀌는 것이고, 콘셉트의 변화는 글씨체가 바뀌는 것을 말합니다. 이 둘을 구분하지 못하면 다양한 글씨체를 쓸 수 없게 되니 확실히 구분하여 인지하세요.

글자 모양의 변화

다양한 형태의 자음을 미리 만들어 놓으면 캘리그라피를 쓸 때 변화를 주기가 쉬워집니다. 앞에서 익혔던 판본체를 변형하여 다양한 형태의 자음을 만들어 보겠습니다. 그중에서 한글의 대표 자음이랄 수 있는 ㄹ, ㅊ, ㅎ으로 글자를 변형하는 방법을 알아보겠습니다. 이들 자음으로 캘리그라피의 변화 방법을 익힌다면 나머지 자음도 쉽게 변형할 수 있습니다.

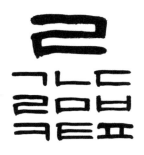

ㄹ에는 ㄱ, ㄴ, ㄷ, ㄹ, ㅁ, ㅂ, ㅋ, ㅌ, ㅍ 형태가 포함되어 있습니다.

ㅊ에는 ㅅ, ㅈ, ㅊ 형태가 포함되어 있습니다.

ㅎ에는 ㅇ, ㅎ 형태가 포함되어 있습니다.

콘셉트의 변화

콘셉트를 바꾸는 요소는 획의 모양, 기울기, 흘림, 속도감, 먹색 등 매우 다양합니다. 기본적인 모양의 변화를 익혔으면 그 위에 콘셉트의 변화를 더해 다양한 글씨체를 만들 수 있어야 합니다.

판본체 ㄹ 변형하기

ㄹ은 가로획과 세로획, 위아래 2개의 공간으로 구성되어 있습니다. ㄹ, ㅊ, ㅎ 3개의 자음 중 가장 많은 자음 형태를 포함하고 있어서 캘리그라피를 쓸 때 포인트로 활용하곤 합니다. ㄹ을 변형하는 방법을 잘 알아두면 ㄹ에 포함된 형태인 ㄱ, ㄴ, ㄷ, ㅁ, ㅂ, ㅋ, ㅌ, ㅍ도 다양하게 변형할 수 있습니다.

공간

ㄹ에는 위와 아래에 2개의 공간이 있습니다. 각 공간을 넓히면 전혀 다른 느낌이 됩니다.

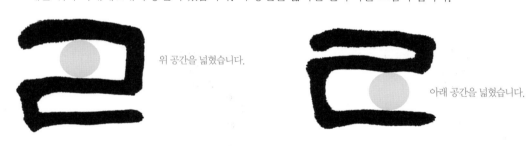

위 공간을 넓혔습니다.

아래 공간을 넓혔습니다.

각도

각도를 비틀면 새로운 형태의 ㄹ을 만들 수 있습니다.

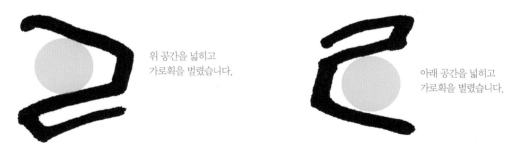

위 공간을 넓히고
가로획을 벌렸습니다.

아래 공간을 넓히고
가로획을 벌렸습니다.

길이

획을 짧거나 길게 쓰면 재미있는 효과를 만들 수 있습니다.

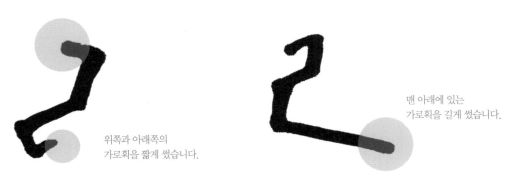

위쪽과 아래쪽의
가로획을 짧게 썼습니다.

맨 아래에 있는
가로획을 길게 썼습니다.

굵기

같은 형태의 글자라도 굵기가 다르면 다른 글자처럼 보입니다. 항상 같은 굵기로만 쓰던 사람이 굵기를 변화시키기란 무척 어렵습니다. 그래서 다른 변형 방법보다 좀 더 많은 연습이 필요합니다.

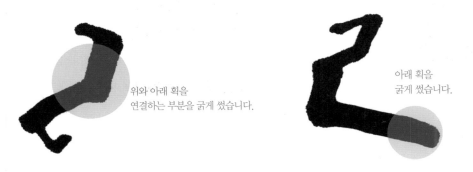

위와 아래 획을
연결하는 부분을 굵게 썼습니다.

아래 획을
굵게 썼습니다.

휘어짐

ㄱ처럼 획을 꺾어 쓰는 부분을 부드럽게 만듭니다. 획을 휘어서 쓰면 좀 더 부드러운 모양이 됩니다.

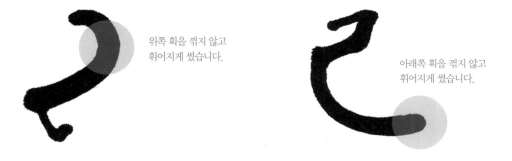

위쪽 획을 꺾지 않고
휘어지게 썼습니다.

아래쪽 획을 꺾지 않고
휘어지게 썼습니다.

판본체 ㄹ 응용해서 쓰기

합성

앞에서 시도한 변화를 통해 다양한 형태의 자음을 만들 수 있었습니다. 만들어 놓은 캘리그라피의 획을 따로 따로 분리하여 다시 합성하면 새로운 형태의 자음을 더 많이 만들 수 있습니다.

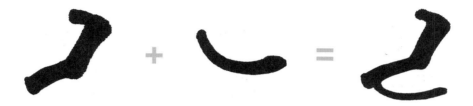

분리

ㄹ은 꺾어지는 부분이 많습니다. 이 부분을 분리해서 쓸 수 있습니다. .

ㄴ 부분을 떼어서 분리합니다.

분리한 ㄴ 부분을 앞으로 밀 수 있습니다.

윗부분을 떼어서 분리합니다. 글자를 분리하더라도 흐름은 연결돼 보이도록 해야 합니다.

생략

획이 많은 글씨에서는 획을 생략하여 모양에 변화를 주기도 합니다. 단, 생략을 통해 모양에 변화를 준 글씨는 자칫 잘못하면 다른 글씨로 변하기도 합니다. 획을 생략하더라도 구분할 수 있는 규칙이 필요합니다.

다음의 글씨는 획을 생략하여 만든 글씨로, ㄹ인지 ㄷ인지 구분하기 힘듭니다. 자음이 가지고 있는 특징을 살리면서 변화를 주어야 합니다. 위 공간을 넓히면 ㄹ이 되고, 아래 공간을 넓히면 ㄷ이 됩니다. 이렇게 생략을 통한 ㄹ을 쓸 때에는 공간에 변화를 줘야만 가독성을 살릴 수 있습니다.

과도한 생략으로 ㄹ인지 ㄷ인지
구분이 되지 않습니다.

위 공간을 넓히면 ㄹ이 됩니다.

아래 공간을 넓히면 ㄷ이 됩니다.

이어쓰기

ㄹ은 ㄱ과 ㄷ의 모양이 합쳐진 것입니다. ㄹ을 한 번에 이어 쓰면 다음과 같은 형태를 만들 수 있습니다.

ㄱ + ㄷ = ㄹ

이 형태의 ㄹ 캘리그라피는 다양한 형태로 변화되어 가장 많이 활용되는 모양 중 하나입니다. ㄹ의 변형을 통해 ㄱ, ㄴ, ㄷ, ㅁ, ㅂ, ㅋ, ㅌ, ㅍ도 만들어 보세요.

캘리그라피는 단순히 글씨체를 외워서 쓰는 암기 과목이 아닙니다. 스스로 자음을 창작할 수 있는 변형 방법을 익히고 그것을 응용해 다양한 자음을 만들 수 있도록 하세요.

판본체 ㅊ 변형하기

ㅊ은 ㄹ에는 없는 점과 대각선을 가지고 있습니다. ㅊ은 공간, 각도, 길이, 굵기, 휘어짐 외에 점과 대각선까지 변형할 수 있습니다. 점을 동그랗게 찍거나 옆으로 눕히거나 길게 쓰기, 대각선을 휘거나 길이를 조절하는 등 점과 대각선을 변형하여 다양한 모양을 만들어 보세요.

점

점을 동그랗게 찍습니다.

점을 길게 만들어 전체 길이를
늘입니다.

점을 다양한 각도로 기울입니다.

점을 수평으로 그어 획을 2개
그은 형태로 만듭니다.

대각선

ㅊ의 대각선을 변형할 수 있다면 ㅅ과 ㅈ의 대각선도 변형하여 다양한 모양을 만들 수 있습니다.

대각선의 길이 변형

대각선의 길이를 줄이거나 늘이면 전혀 다른 모양의 ㅊ이 만들어집니다. 대각선의 길이를 조절하는 동시에 점도 변형하여 다양한 모양을 만들어 보세요.

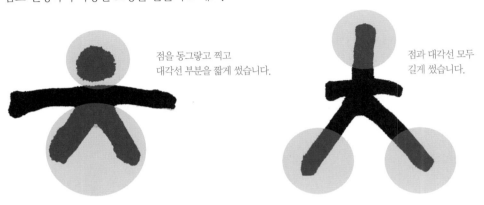

점을 동그랗고 찍고
대각선 부분을 짧게 썼습니다.

점과 대각선 모두
길게 썼습니다.

비대칭 대각선

대각선을 비대칭으로 만들면 좀 더 속도감 있는 글자가 됩니다.

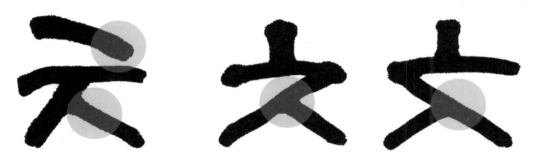

비대칭 형태를
제일 오른쪽으로 밀었습니다.

비대칭 형태를 제일 왼쪽으로 밀면 좌우가 뒤집힌 모양이 됩니다.

머리 점을 추가한 대각선

가로획을 긋고 ㅅ에 머리 점을 추가하면 독특한 모양의 ㅊ이 만들어집니다.

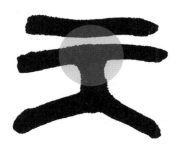

휘어짐과 점의 응용

ㅊ의 오른쪽 대각선은 획이지만 점으로도 쓸 수 있습니다.

캘리그라피 자음 뒤집어 쓰기

자음을 변형하면 좌우가 뒤집어진 모양이 되기도 합니다. 뒤집어서 전혀 다른 글자가 된다면 아예 뒤집지 않는 것이 낫습니다. 뒤집어서 써도 크게 무리가 없는 자음은 5개입니다.

뒤집어 쓸 수 있는 자음

ㄴ, ㄹ, ㅅ, ㅈ, ㅊ은 좌우를 뒤집어도 다른 글자가 되지 않으므로 뒤집어 쓸 수 있습니다.

ㄴ은 종성에서는 뒤집어서 사용해도 되지만 초성에 올 때는 딱히 모양이 예쁘지 않기 때문에 잘 사용하지 않습니다.

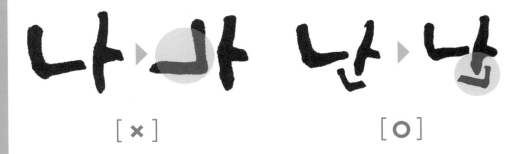

54

뒤집어 쓸 수 없는 자음

ㄱ을 뒤집으면 ㄷ, ㄷ을 뒤집으면 ㄱ 모양이 됩니다. ㅋ은 뒤집으면 ㅌ, ㅌ을 뒤집으면 ㅋ 모양이 되기 때문에 뒤집어서 쓸 수 없습니다.

뒤집어 쓸 필요가 없는 자음

ㅁ, ㅂ, ㅇ, ㅍ, ㅎ은 뒤집어도
모양이 똑같으므로 뒤집어 쓸 필요가 없습니다.

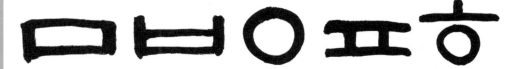

자음을 뒤집으면 재미있는 글자를 만들 수 있지만 가독성이 떨어집니다. 가독성이 떨어지는 글자는 상업적으로 사용할 수 없죠. 그렇다면 이런 자음은 언제 쓰면 좋을까요?

흔히 청개구리는 행동을 반대로 하는 사람이라는 뜻으로 사용됩니다. 다음의 캘리그라피에서는 '청'의 ㅊ을 뒤집어 청개구리처럼 행동하는 사람의 특징을 표현했습니다. 이렇게 콘셉트에 맞게 활용한다면 가독성이 떨어지더라도 재미있는 포인트가 되기도 합니다.

판본체 ㅎ 변형하기

ㅎ은 ㅊ의 점과 가로획, ㅇ이 합쳐진 모양입니다. ㄹ과 ㅊ을 변형한 방법을 사용하면서 ㅇ과 ㅎ만의 변형 방법을 알아보겠습니다.

ㅇ 작게 쓰기

점을 동그랗게 찍고, 점의 크기에 맞춰 ㅇ을 조그맣게 썼습니다.

ㅇ 크게 쓰기

점을 길게 긋고, ㅇ을 크게 썼습니다. 큰 ㅇ 안에 이미지를 넣으면 재미있는 글자를 만들 수 있습니다.

ㅇ 찌그러뜨리기

ㅇ을 찌그러뜨리면 독특한 모양의 ㅎ이 됩니다.

ㅇ을 비슷한 모양으로 대체하기

ㅇ을 점이나 하트 등 비슷한 모양으로 대체합니다.

구멍 난 이응 넣기

ㅇ은 구멍이 없어야 한다는 고정관념을 깨고 구멍이 있는 ㅇ을 만들었습니다.

ㅇ 타원형으로 쓰기

점을 수평으로 긋고 ㅇ을 긴 타원형으로 썼습니다. ㅇ을 옆으로도 길게 쓸 수 있습니다.

독특한 형태의 ㅎ

이 밖에도 더 많은 자음의 변화가 있을 수 있습니다. 자기만의 독특한 자음도 만들어 보세요. 변화는 자음의 변화를 이용하면 쉽게 만들 수 있습니다. 혼자서 자음을 만들 때 주의할 점은 무분별하게 변화를 줘서 가독성을 너무 떨어뜨리는 것입니다. 제대로 된 변화 방법을 통해 재미있는 캘리그라피를 쓸 수 있도록 합시다.

나머지 자음 변형하기

지금까지 판본체 ㄹ, ㅊ, ㅎ을 변형하는 방법을 알아보았습니다. ㄹ, ㅊ, ㅎ의 변형법을 응용하면 나머지 자음도 변형하여 개성 넘치는 자음을 만들 수 있습니다. 무분별하게 변형하여 가독성을 떨어뜨리지만 않는다면 나만의 개성이 넘치는 재미있는 캘리그라피를 만들 수 있습니다.

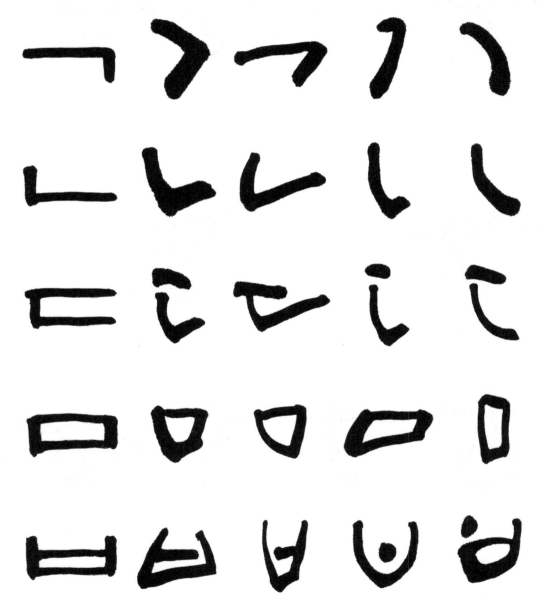

58

한 글자 쓰기

앞에서 써본 여러 가지 자음과 모음을 대입해서 한 글자 캘리그라피를 만들어 보겠습니다. 한 글자 캘리그라피를 쓰다 보면 글씨를 다양하게 변형할 수 있게 됩니다. 단, 자음 변형에만 치중하다가 모음 변형에 신경을 못 쓰는 일이 없도록 해야 합니다. 한글은 자음과 모음, 받침 중 어느 하나라도 소홀히 하면 제대로 구성되지 않으니 모음 변형에도 신경 쓰세요.

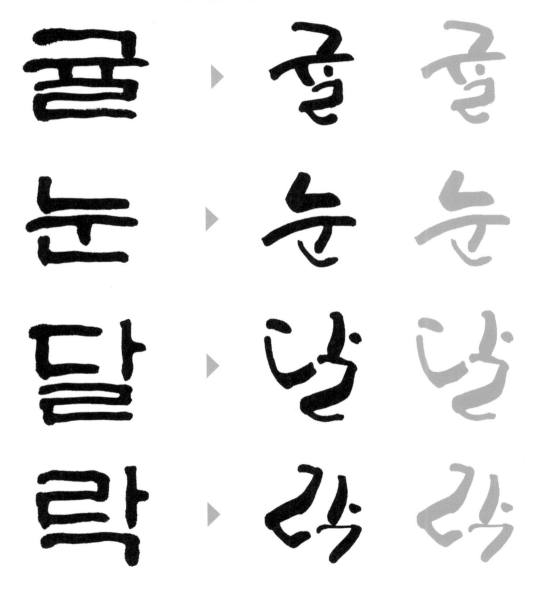

몸	▶	몸	몸
별	▶	별	별
산	▶	산	산
용	▶	용	용
절	▶	절	절

창 ▶ 창 창

칼 ▶ 칼 칼

톱 ▶ 톱 톱

풀 ▶ 풀 풀

해 ▶ 해 해

두 글자 쓰기

두 글자부터는 글자 크기와 자간(글자와 글자 사이의 공간)에 신경을 써야 합니다. 자간을 얼마나 띄우느냐에 따라 구상이 좋아지거나 나빠질 수 있습니다. 가독성과 주목성을 모두 고려해야 잘 구상해야 합니다. 글자 크기를 적당히 변형하면 생명력과 리듬감이 느껴지는 글씨를 쓸 수 있습니다.

글자끼리 겹치기

글자끼리 떨어져 있으면 산만해 보일 수 있습니다.
글자와 글자를 겹치거나 가까이 붙여서 한 덩어리처럼 만들어야 사람들의 이목을 집중시킬 수 있습니다.

글자 크기 변형하기

글자 크기를 변형할 때는 머릿속에 다음과 같은 줄을 그려 넣고 앞 글자와 뒤 글자를 다른 크기로 쓰는 연습을 하세요. 작은 글자와 큰 글자의 크기가 2~3배 이상 차이 나면 볼륨감과 생명력이 느껴집니다.

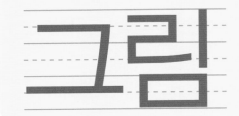
글자 크기를 변형하는 방법

글자 크기를 어느 정도로 써야 좋을까요? 그건 글씨를 쓰는 사람의 마음이기 때문에 정답은 없습니다. 하지만 어느 정도의 규칙을 만들어 놓고 변화를 시도하면 조금 더 쉽게 판단할 수 있습니다.

1 받침이 있는 글자를 더 크게 씁니다.

2 가로 모음보다 세로 모음이 있는 글자를 더 크게 씁니다.

66

③ 획수가 많은 자음이 있는 글자를 더 크게 씁니다.

④ 크기가 똑같아서 변형하기 힘든 글자는 빗겨 써서 3칸을 만듭니다.

'소'와 '망'을 살짝 어긋나게 써서
크기를 변형했습니다.

위의 규칙이 모든 글자에 적용되는 것은 아닙니다. 상황에 따라 자유롭게 변형하면 됩니다.

규칙에 따라 '랑'을 크게 썼습니다. '사'를 더 크게 썼다고 해서 틀린 것은 아닙니다.

규칙에 따라 다양한 캘리그라피를 만들어 보세요.

여름

가을

겨울

눈물

우정

믿음

행복

행운

바다

장갑

세 글자 쓰기

세 글자 이상이 되면 각 글자의 크기를 좀 더 다양하게 만들 수 있어야 합니다. 어떤 글자를 크게 만들고, 어떤 글자를 작게 만들지 감이 안 잡히죠? 세 글자로 된 우리말을 쓰면서 변화를 익혀 보겠습니다.

세 글자 이상을 쓸 때는 다음의 규칙을 지켜 글자 크기에 변화를 주는 것이 좋습니다.

1 세 글자를 쓸 때에는 글자 크기를 대(大), 중(中), 소(小)로 나눕니다.
2 바로 앞의 글자와는 다른 크기, 즉 붙어 있는 두 글자가 같은 크기가 되지 않도록 합니다.
3 가능하면 세 글자의 크기를 모두 다르게 만듭니다.

꽃내음(꽃향기)

1 첫 번째 글자인 '꽃'은 획이 많고 복잡하니 최대한 크게 씁니다. 자연스레 나머지 글자 크기를 조절할 수 있는 기준이 됩니다.

大

2 '꽃'을 크게 썼으니 '내'는 작은 크기나 중간 크기로 쓰면 됩니다. 여기서는 '내'가 받침이 없으니 작게 씁니다.

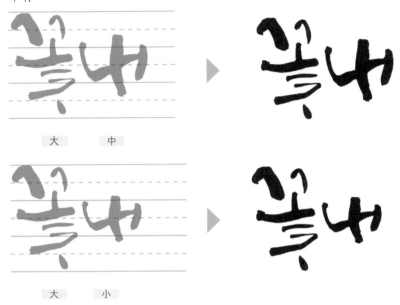

3 '내'를 작게 썼으니 '음'은 크게 쓰거나 중간 크기로 씁니다. 앞에서 '꽃'을 크게 썼으니 마지막 글자는 중간 크기로 만드는 게 좋습니다. 세 글자 모두 크기가 다른 캘리그라피가 완성됐습니다.

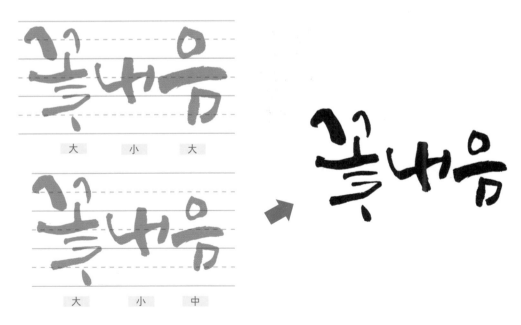

옛살비(고향)

1 '옛'과 '살' 모두 획이 많아서 크게 쓸 수 있습니다. 받침만 놓고 보면 '옛'의 받침 ㅅ보다 '살'의 받침 ㄹ의 획수가 더 많으므로 '살'을 크게, '옛'을 중간 크기로 씁니다. '옛'을 중간 크기로 썼으니 '살'은 작거나 크게 쓸 수 있습니다. 앞에서 '살'의 획이 많아 크게 쓰기로 했으니 크게 써서 강조합니다. 이때 '옛'의 받침 ㅅ과 '살'의 ㅅ이 중복되니 서로 모양을 달리 해서 변화를 줍니다.

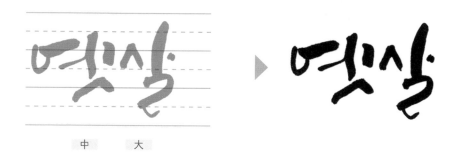

2 '살'을 크게 썼으니 '비'는 중간 크기나 작게 쓸 수 있습니다. 세 글자의 크기를 모두 다르게 만들기 위해 '비'를 작게 씁니다. 세 글자 모두 크기가 다른 캘리그라피가 완성됐습니다.

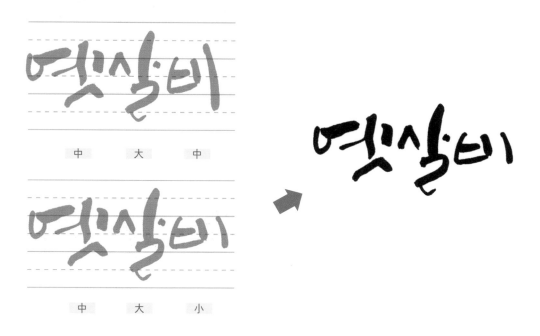

그린내(연인)

1 '그'는 받침이 없고 가로 모음으로 구성돼 있어서 크기가 작을 수밖에 없습니다. '그'를 작게 씁니다.

小

2 '그'를 작게 썼으니 '린'은 크게 쓰거나 중간 크기로 쓸 수 있습니다. 글자 크기를 정하기 힘들다면 그 다음 글자와 비교해 보세요. '린'은 받침이 있고 '내'는 받침이 없으니 '린'을 크게, '내'를 중간 크기로 씁니다.

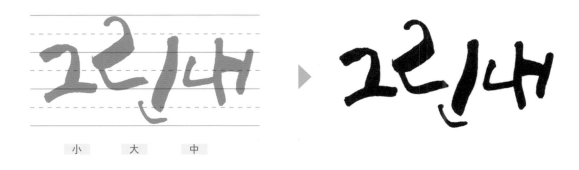

小 大 中

3 '린'을 중간 크기로, '내'를 크게 쓴다고 해도 틀린 것은 아닙니다. 단, 글자가 점점 커지는 형태이기 때문에 부자연스러워 보일 수 있습니다.

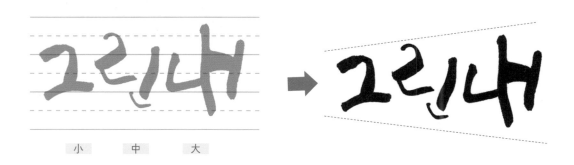

小 中 大

희나리(마른 장작)

1 '희'와 '나' 둘 다 받침이 없고 세로 모음이 들어갑니다. 그래서 어떤 글자를 크게 쓸지 고민됩니다. 이렇게 글자 크기를 다르게 만들기 힘든 비슷한 크기의 글자를 쓸 경우에는 글자와 글자를 빗겨 써서 변화를 줍니다.

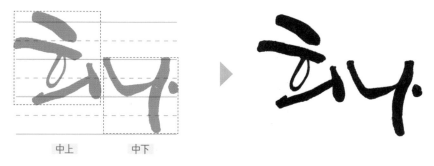

中上 　　 中下

> TIP | 같은 크기의 글자를 빗겨 쓸 때에는 가운데를 벗어나지 않도록 주의해야 합니다. 가운데를 벗어나면 글자가 산만하게 보여 주목성을 잃게 됩니다.

2 맨 마지막 글자 '리'를 작게 쓰고 가운데 정렬로 맞춥니다. 빗겨 쓰기 말고도 크기를 조절한 캘리그라피도 가능합니다.

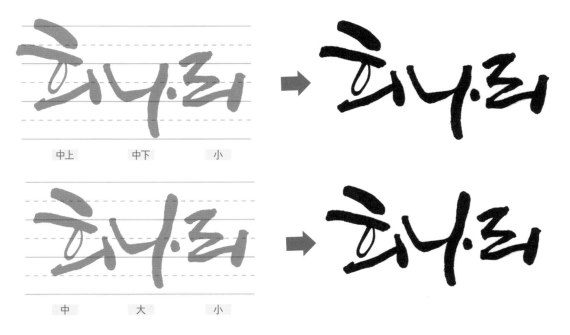

中上 　　 中下 　　 小

中 　　 大 　　 小

볼우물(보조개)

'볼'과 '물'에 받침 ㄹ이 들어 있어서 둘 다 크게 쓸 수 있습니다. 둘 다 크게 쓸 때에는 '희나리'처럼 글자와 글자를 빗겨 쓰면 됩니다.

1 '볼'의 다음 글자인 '우'보다 '볼'의 획이 복잡하므로 크게 씁니다. '우'는 작게 씁니다.

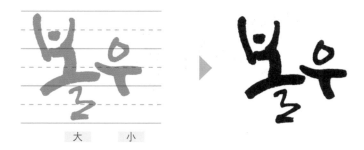

2 '물'도 크게 써야 하는 글자인데, 이미 '볼'을 크게 썼죠? 그렇다고 굳이 '물'을 작게 쓸 필요는 없습니다. 서로 어긋나게 써서 크기에 변화를 줍니다.

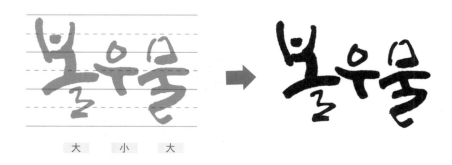

3 '물'을 중간 크기로 써도 괜찮습니다.

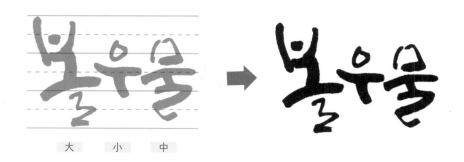

74

줄 바꿔 쓰기

네 글자 이상이 되면 줄을 바꿔서 쓸 수 있습니다. 지금까지는 각 글자의 크기만 신경 쓰면 됐는데 줄이 바뀌게 되면 자간과 행간은 물론 어떻게 정렬할 것인지도 신경 써야 합니다.

행간 맞추기

행간은 문구가 2줄 이상일 때 윗줄과 아랫줄의 사이를 말합니다. 캘리그라피를 쓸 때에는 글자 크기에 변화를 주기 때문에 한 단어가 마치 퍼즐 같은 모양으로 만들어진다는 것을 알 수 있습니다. 퍼즐 같은 형태의 단어와 문장을 2줄로 나눠서 배치할 때 크기를 고려하지 않고 아무렇게나 배치하면 행간이 일정치 않고 들쭉날쭉해져 버립니다.

들쭉날쭉한 행간은 글씨의 가독성을 해칩니다. 퍼즐 형태의 단어나 문구를 위아래로 끼워 맞추면 더욱 주목성이 생겨납니다. 퍼즐처럼 끼워 맞춰진 형태는 캘리그라피의 주목성을 더욱 살려 줍니다. 어떻게 행간을 끼워 맞춰야 하는지 알아보겠습니다.

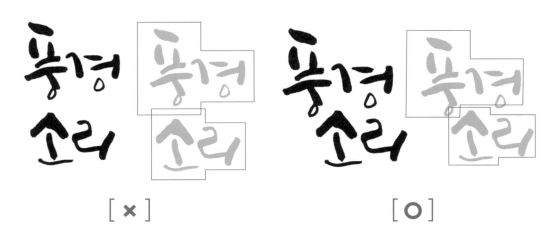

[×]　　　　　　　[○]

행간 겹치기

캘리그라피의 행간을 맞출 때는 행과 행이 겹쳐지도록 만들어야 합니다.

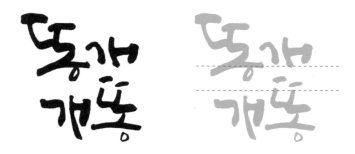

자간보다 행간을 좀 더 넓히기

윗줄과 아랫줄 사이를 겹쳐 쓰기 때문에 자간보다 행간이 좁다면 읽는 순서와 방향이 바뀔 수도 있습니다.

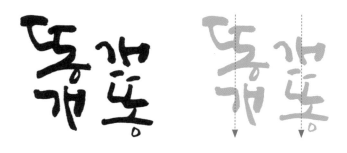

행간을 겹쳐 쓰더라도 윗줄과 아랫줄을 너무 붙여서 행간이 자간보다 좁아지면 안 됩니다.
약간의 간격을 두세요.

정렬하기

두 줄 이상의 문장은 보기 좋게 정렬해야 합니다. 캘리그라피의 정렬 방법은 매우 다양하나 크게 가운데 줄 정렬과 대각선 줄 정렬, 이 두 가지로 나눌 수 있습니다.

가운데 줄 정렬

주로 워드프로세서에서 사용하는 방법으로, 윗줄과 아랫줄의 글자 수가 다를 때 사용합니다. 전체적으로 좌우 대칭이 되어 안정적입니다.

대각선 줄 정렬

캘리그라피에서는 독특하게 대각선(왼쪽 위에서 오른쪽 아래로)으로 정렬할 수 있습니다. 글을 읽을 때 왼쪽에서 오른쪽으로, 위에서 아래로 읽는 데서 비롯된 방법이죠. 윗줄과 아랫줄의 글자 수가 같을 때 많이 사용합니다.

여러 줄을 대각선 정렬로 맞출 때는 계단식으로 차례차례 내려가는 것보다 들쭉날쭉한 느낌으로 변화를 주세요. 그래야 문구가 기울어지는 느낌이 들지 않습니다.

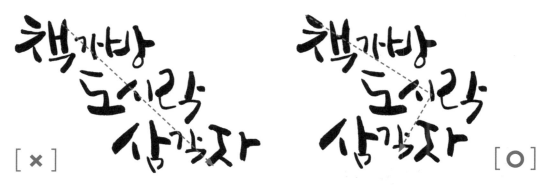

[×]

계단식으로 정렬하여 기울어지는 느낌입니다.

[○]

들쭉날쭉하게 정렬하여 기울어진 느낌이 들지 않습니다.

가운데 줄 정렬+대각선 줄 정렬
대각선 줄 정렬과 가운데 줄 정렬을 섞어 쓸 수 있습니다.

판본 캘리그라피 창작하기

이제 단어를 구상할 수 있게 됐으니 단어들을 배치하여 문구를 창작하는 방법을 알아보겠습니다.

이 책의 첫 부분에서 말했던 캘리그라피의 6가지 특징, 기억나나요? 가독성, 콘셉트, 구상, 생명력, 변화, 강조. 이 6가지 특징을 바탕으로 판본 캘리그라피를 창작해 보겠습니다.

1. 문구 찾기(가독성)

쓰고 싶은 문구를 준비합니다. 첫 창작이니 너무 길지 않은 15글자 이내의 문구를 준비합니다.

> 문구 : 내 마음에 한 송이 꽃이 피었다

2. 콘셉트 잡기

쓰고자 하는 문구를 이해한 후 콘셉트를 정합니다. 문구를 이해하지 못한 상태에서 무작정 쓴다면 그 글씨에 콘셉트를 담을 수 없습니다. '내 마음에 한 송이 꽃이 피었다'는 문구를 읽으면 어떤 느낌인가요? 마음이 정화되는 듯 맑고 순수한 느낌이 드나요?

판본 캘리그라피는 기교를 부리지 않고 글씨를 흘려 쓰지 않으며 중봉 필법을 응용해서 쓰기 때문에 맑고 순수한 느낌을 표현하는 데 좋은 글씨입니다. 위의 문구를 판본 캘리그라피로 써보겠습니다.

> 콘셉트 : 판본체를 응용한 판본 캘리그라피

3. 구상하기

문구를 이해하고 콘셉트를 정했다면 문장을 구상해야 합니다. 줄을 나누고 정렬해야죠.

줄 나누기

'내 마음에 한 송이 꽃이 피었다'는 3가지 형태로 만들 수 있습니다. 구상을 어떻게 하든 작가의 마음이니 마음 가는 대로 줄을 나눠 보세요. 여기서는 3줄로 구상해 보겠습니다.

내 마음에 한 송이 꽃이 피었다	내 마음에 한 송이 꽃이 피었다	내 마음에 한 송이 꽃이 피었다

정렬하기

3줄로 나누기로 했다면 어떻게 정렬할 지 정합니다. 제일 윗줄이 4글자, 가운데 줄이 3글자, 아랫줄이 5글자로 줄마다 글자 수가 다르니 가운데 줄 정렬을 하는 것이 좋습니다.

내 마음에
한 송이
꽃이 피었다

정렬 : 가운데 줄 정렬

4. 글자 크기 조절하기(생명력)

이제 직접 쓰면서 글자 크기를 조절해야죠. 초안을 쓸 때는 어떤 글씨체를 써도 상관없지만 가독성을 살리기 위해 판본체로 써보겠습니다. 가장 먼저 할 일은 기준이 되는 문구 맨 앞에 오는 두 글자의 크기를 정하는 것입니다.

1 '내'와 '마' 둘 다 받침이 없어서 어느 글자를 크게 해도 상관없습니다. 문구 맨 앞에 오는 글자가 포인트가 되는 경우가 많으므로 '내'를 크게 써서 기준을 잡겠습니다.

2 '마'를 작게 썼으니 '음'은 크게 쓰거나 중간 크기로 쓸 수 있습니다. 받침이 있으니 크게 씁니다.

3 앞 글자들을 크게-작게-크게 썼기 때문에 '에'는 중간 크기로 써서 크기를 다양하게 만듭니다. 이렇게 한 줄이 완성됐습니다. 책과 똑같이 할 필요는 없습니다. 책과 다른 크기로 구성하여 나만의 문구를 창작해 보세요.

4 두 번째 줄을 써보겠습니다. 두 번째 줄의 글자 크기는 첫 번째 줄을 기준으로 잡습니다. '한'을 '내'보다 살짝 들여 써서 가운데 줄 정렬을 합니다. '한'은 받침이 있어서 크게 쓰는 것이 좋지만 바로 위의 '내'를 크게 썼으니 중간 크기로 씁니다.

5 '한'이 중간 크기이므로 '송'은 크거나 작게 쓸 수 있습니다. 여기서는 강조하기 위해 크게 씁니다.

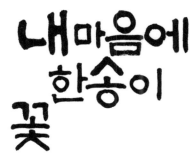

6 앞의 글자들을 중간–크게 썼으니 '이'를 작게 씁니다. 두 줄이 완성됐습니다.

7 세 번째 줄의 '꽃이 피었습니다'는 5글자이기 때문에 가운데로 정렬하려면 '꽃'이 앞으로 살짝 나와야 합니다. '꽃'은 포인트가 되는 글자일 뿐만 아니라 획이 많기 때문에 크게 씁니다.

8 '이'를 중간 크기로 써서 '꽃'과 크기를
다르게 합니다.

9 '피'의 위에 있는 '송'을 크게 썼으니
'피'는 작게 써서 글자끼리 부딪히지 않
게 합니다.

10 '었'을 중간 크기로 써서 '피'와 크기를
다르게 합니다.

완성 마지막 글자 '다'를 크게 써서 전체적인 균형을 맞춥니다. 글자 크기가 하나도 겹쳐지지 않으면서 윗줄과 아랫줄이 퍼즐처럼 맞는 모양의 캘리그라피가 구상됐습니다.

내마음에
한송이
꽃이피었다

5. 글씨체 바꾸기

이제 완성한 구상의 글씨체를 바꿔야죠. 미리 만들어 놓은 다양한 자음을 구상해 놓은 글씨에 대입합니다. 반복되는 자음이 올 때 같은 모양으로 쓰지 않도록 주의합니다.

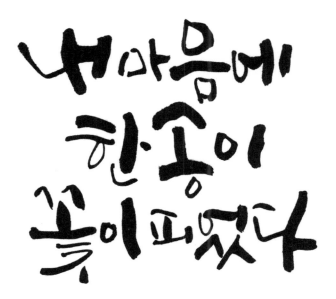

6. 강조하기

이대로 완성시킬 수도 있지만 포인트가 없어서 약간 심심하군요. 다음 단계에서 문구에 포인트를 넣어 보겠습니다. 이 문구에서 포인트를 줄 수 있는 단어는 '마음', '한 송이', '꽃' 정도입니다. 여기서는 '꽃'을 강조하여 작품을 완성해 보겠습니다.

−'꽃' 받침에 ㅊ 대신 꽃 모양을 넣어 글자를 강조합니다.

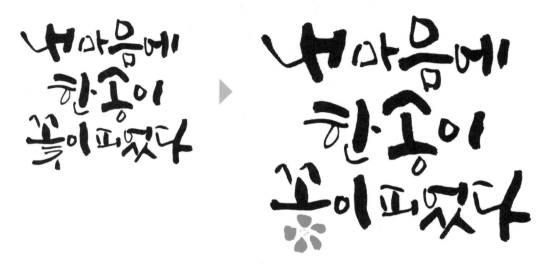

−글자 크기를 조절하는 것만으로도 포인트가 될 수 있습니다.

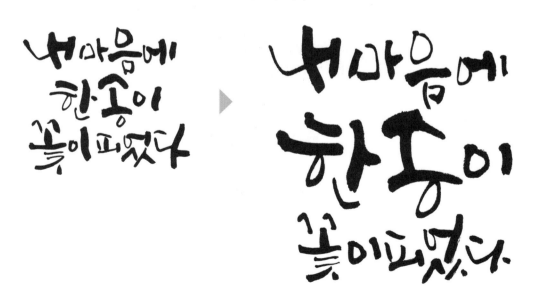

삶이란 너와 나의 시간을 공유하는것

푸른하늘 그리움이 하늘에 닿아 파랗게 물들었어요

착고귀여운
나만의 그대
온 세상이 널 응원해

내가 있어
언제나
마음

사랑
우정
행복

눈물 믿음 바다

꽃내음 피어 불우물

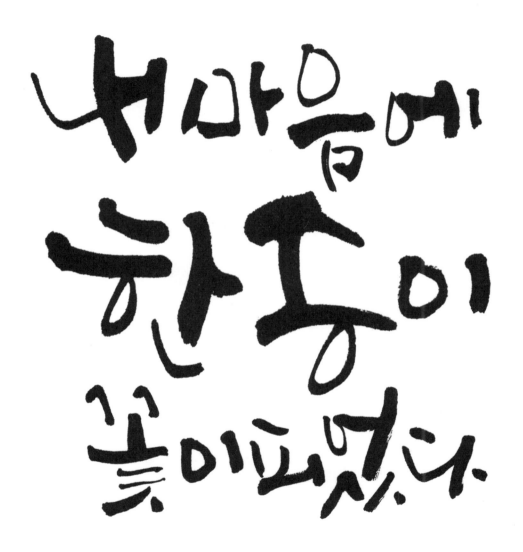

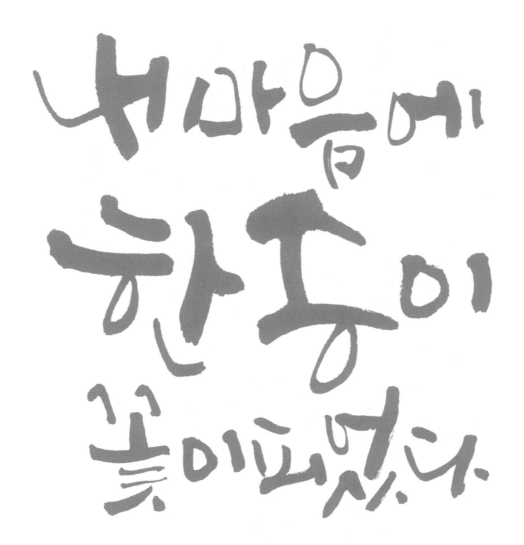

책가방
도시락
삼각자
몽당연필
지우개

책가방
도시락
삼각자
몽당연필
지우개

3

캘리그라피
실전 다지기

_흘림 캘리그라피

부드러운 콘셉트
_궁서체

캘리그라피에서 획은 단순한 선이 아니라 선에 감정, 느낌, 성격, 성품 등을 담아 생명력을 부여한 것입니다. 그래서 획이 강하면 글씨도 강해지고 획이 부드러우면 글씨도 부드러워지죠.

획을 약간만 변형해도 다양한 콘셉트를 만들 수 있습니다. 획에 볼륨감과 곡선을 더하면 글씨가 부드러워지는데, 대표적인 글씨체가 바로 궁서체(宮書體)입니다. 궁서체는 궁녀들이 궁에서 쓰던 글씨체로, '궁체(宮體)'라고도 합니다. 궁서체는 궁녀의 모습을 닮아 단아하고 아름다우며 여성스러움이 많이 배어 있습니다. 궁서체를 통해 부드러운 콘셉트를 연습해 보겠습니다.

[조선 중기에 쓰여진 작자 미상의 '산성일기']

Q 캘리그라피를 쓸 때 꼭 전통 서예를 배워야 하나요?

A 꼭 배워야 하는 것은 아니지만 배워두면 많은 도움이 됩니다.

캘리그라피는 다양한 표현을 해야 하는 소통의 예술입니다. 캘리그라피 초보자가 특정인의 글씨체만 공부하면 특정 습관이 들 수 있습니다. 특정 습관은 다양한 콘셉트를 표현하는 데 방해만 될 뿐입니다.

전통 서예는 특정 글씨체를 익힌다기보다 한글에 대해 근본적으로 이해할 수 있도록 도와줍니다. 서예가처럼 전통 서예를 잘하지 못하더라도 그 특징을 파악하여 현대적으로 표현할 수 있다면 좋은 캘리그라피를 쓸 수 있습니다. 만약 전통 서예보다 한글을 근본적으로 이해할 수 있게 도와주는 글씨체가 있다면 그 글씨체를 기준으로 캘리그라피를 배우는 것도 좋습니다.

궁서체 살펴보기

점

궁서체의 점은 뾰족하게 시작하고, 통통하게 마무리합니다. 시작하는 부분을 얇게, 끝부분은 도톰하면서 동그랗게 쓰기 때문에 아름다운 볼륨감과 곡선을 모두 표현할 수 있습니다.

세로획

① 60도 정도로 점을 찍어 머리 점을 만듭니다.
② 붓을 세워 방향 전환을 하여 일정한 굵기로 획을 내립니다.
③ 붓끝을 모아서 뾰족하게 만든 다음 전갈 꼬리처럼 날카롭게 왼쪽으로 빼냅니다.

가로획

① 점의 위쪽이 수평이 되게 찍습니다.
② 수평을 유지하면서 점점 더 가늘어지게 씁니다.
③ 획이 가장 얇아진 부분에서 붓을 눌러 점 모양으로 마무리합니다.

볼륨감이 있는 부분을 세분화해서 파악하면 정확하게 쓸 수 있습니다. 머릿속에 도안을 그리면서 볼륨감 있는 획을 써보세요. 궁서체를 쓰면서 붓을 눌렀다 세우는 필압 조절을 연습하면 곡선과 볼륨감을 가진 획을 잘 쓸 수 있습니다.

궁서체 모음 쓰기

궁서체의 점과 세로획, 가로획으로 모음을 만들어 보세요.

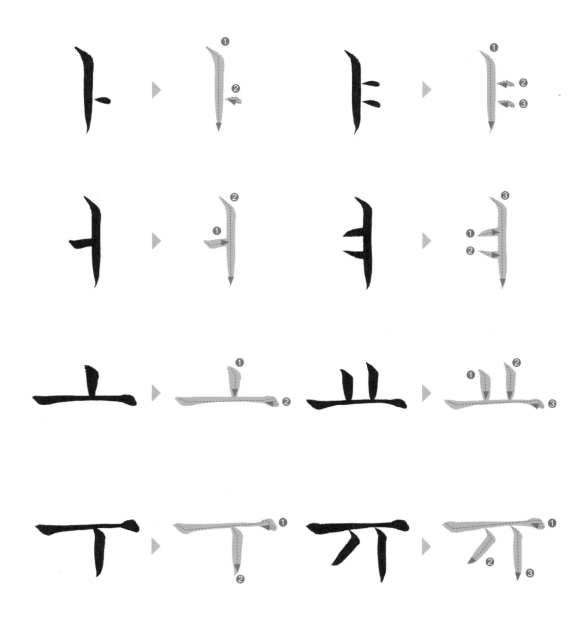

궁서체 자음 쓰기

한글 자음은 초성이냐 받침이냐에 따라, 함께 쓰는 모음이 무엇이냐에 따라 모양이 달라집니다. 궁서체에서는 이러한 변화가 더 다양하게 나타납니다. 궁서체의 자음 형태를 기억해 놓으면 앞으로 자음을 변형할 때 많은 도움이 될 것입니다. 궁서체 자음을 통해 볼륨감과 단아한 느낌의 자음 모양을 익혀 보세요.

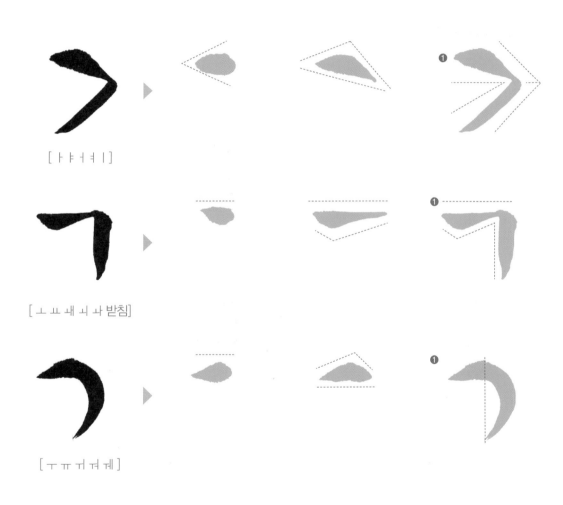

[ㅏ ㅑ ㅓ ㅕ ㅣ]

[ㅗ ㅛ ㅙ ㅚ ㅘ 받침]

[ㅜ ㅠ ㅟ ㅝ ㅖ]

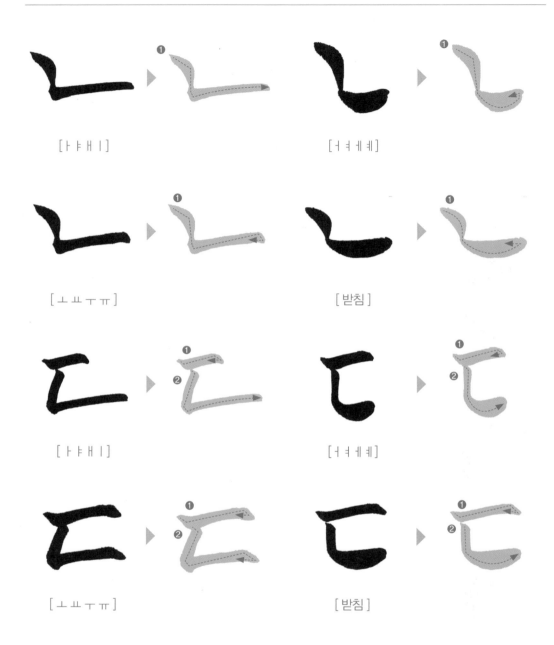

[ㅏ ㅑ ㅐ ㅣ]

[ㅓ ㅕ ㅔ ㅖ]

[ㅗ ㅛ ㅜ ㅠ]

[받침]

[ㅏ ㅑ ㅐ ㅣ]

[ㅓ ㅕ ㅔ ㅖ]

[ㅗ ㅛ ㅜ ㅠ]

[받침]

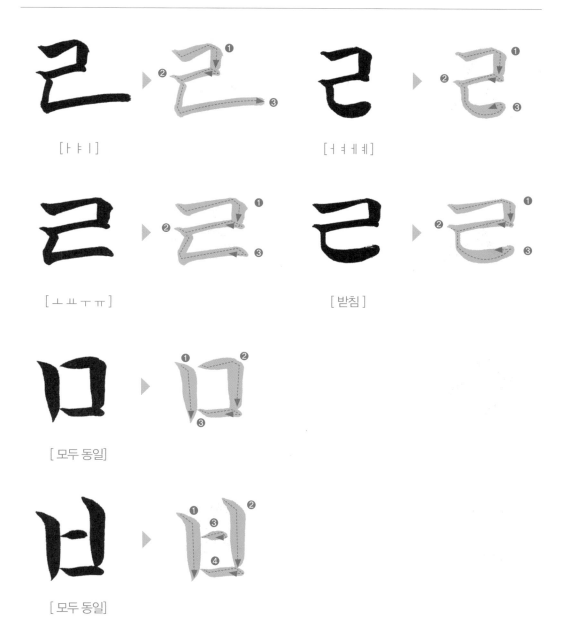

[ㅏ ㅑ ㅣ]

[ㅓ ㅕ ㅔ ㅖ]

[ㅗ ㅛ ㅜ ㅠ]

[받침]

[모두 동일]

[모두 동일]

107

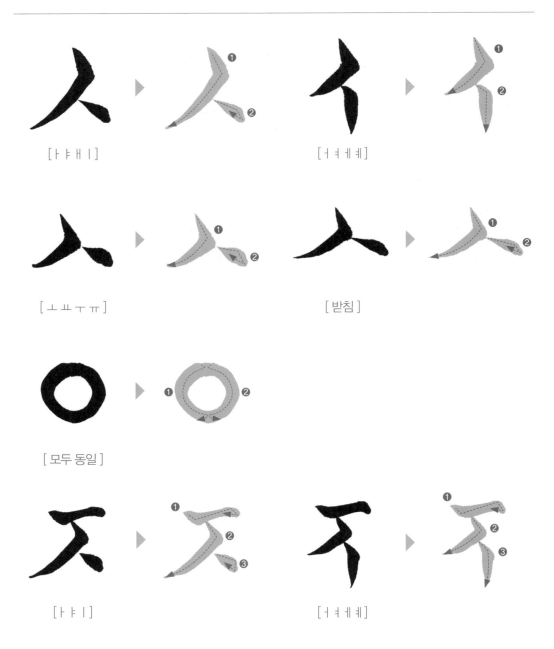

[ㅏ ㅑ ㅐ ㅣ]

[ㅓ ㅕ ㅔ ㅖ]

[ㅗ ㅛ ㅜ ㅠ]

[받침]

[모두 동일]

[ㅏ ㅑ ㅣ]

[ㅓ ㅕ ㅔ ㅖ]

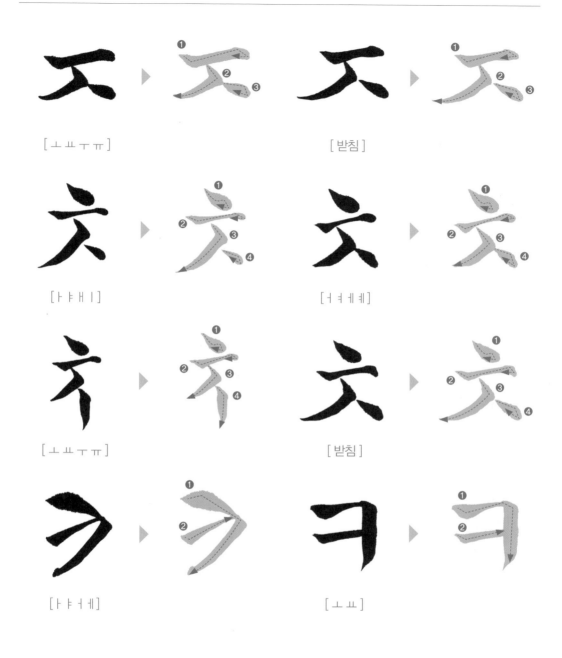

[ㅗㅛㅜㅠ]　　　　　　　　　　[받침]

[ㅏㅑㅐㅣ]　　　　　　　　　　[ㅓㅕㅔㅖ]

[ㅗㅛㅜㅠ]　　　　　　　　　　[받침]

[ㅏㅑㅓㅖ]　　　　　　　　　　[ㅗㅛ]

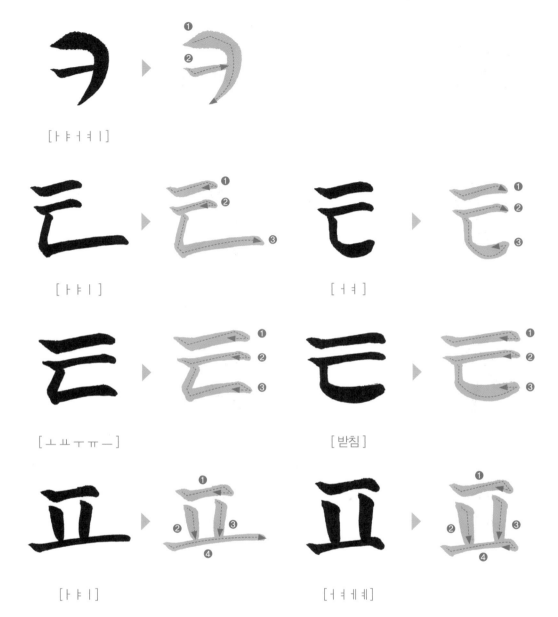

[ㅏㅑㅓㅕㅣ]

[ㅏㅑㅣ] [ㅓㅕ]

[ㅗㅛㅜㅠㅡ] [받침]

[ㅏㅑㅣ] [ㅓㅕㅔㅖ]

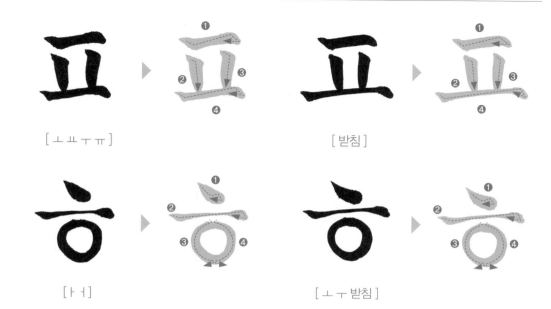

[ㅗㅛㅜㅠ] [받침]

[ㅏㅓ] [ㅗㅜ받침]

궁서체 글자 쓰기

앞에서 연습한 궁서체의 자음과 모음을 가지고 궁서체 단어를 만들어 보겠습니다. 궁서체로 단어를 써보면 글자를 아름답게 조합하는 방법을 알 수 있습니다. 궁서체를 통해 아름다운 글씨의 황금비율을 기억하세요.

가 갸 경 개

굴 귀 급 규

닐 냥 네 념

노 녹 뇨 닐

딩 닭 덧 돌

둔 둥 듯 뒤

락 래 런 렬

례 릉 름 리

마 매 말 맛

머 먹 모 못

바 법 별 복

불 뷰 블 빗

사 서 샥 셰

소 수 술 쉬

악 애 양 얼

연 오 욱 윤

잦 접 졌 쥬

좌 진 죄 쥐

찰 청 체 촌

총 츄 최 친

칼 커 큰 큐

팅 턱 톱 특

파 펄 페 풍

핫 향 휴 흙

흘림이란?

캘리그라피를 생각할 때 많은 사람들이 가장 먼저 떠올리는 콘셉트가 '흘려 쓰는 글씨'입니다. 흘림은 글자를 빨리 쓰기 위해 획을 끊지 않고 연결해서 쓰는 방법입니다. 글자를 연결해서 쓰면 멋들어진 모양이 만들어지고 노련한 느낌도 납니다. 글씨의 흐름을 느끼는 데도 많은 도움이 되죠. 하지만 잘못하면 획이 생략되거나 글자 형태가 바뀌기도 하니 본래의 글자 모양을 잘 기억하면서 흘려 써야 합니다.

실획과 허획

글씨를 흘려 쓰면 글자와 글자 사이를 연결하는 가짜 획이 생깁니다. 실제 글자의 획을 '실획(實劃)'이라 하고, 글자와 글자 사이를 연결하는 가짜 획을 '허획(虛劃)'이라고 합니다. 허획을 잘 사용하면 멋스런 글씨가 만들어지지만 남발하면 글자가 다른 모양으로 바뀔 수 있으니 주의하세요.

이처럼 실획과 허획이 어느 곳에 쓰이느냐에 따라 완전히 다른 자음으로 변합니다. 캘리그라피는 글씨에 변화가 많고 손으로 직접 쓰는 문자이기 때문에 글씨의 원리를 이해하지 못하고 쓰면 가독성이 떨어지게 됩니다. 항상 원래 글자의 형태를 기억하고 변형할 수 있어야 합니다. 허획을 남발하면 글씨가 변형될 수 있으니 주의해서 글씨를 쓰도록 하세요.

117

허획 연습하기

허획을 자유자재로 구사할 수 있다면 그만큼 붓을 익숙하게 사용할 수 있게 된 것입니다.
멋진 흘림 캘리그라피를 쓰고 싶다면 허획부터 열심히 연습하세요.

① 점을 찍습니다.
② 종이에서 붓을 떼지 않은 채 끝을 최대한 뾰족하게 세우고 빠른 속도로 획을 긋습니다.

흘림체 자음 변형하기

캘리그라피에서 흘려 쓰는 글씨는 대부분 궁서 흘림체에서 가져온 것입니다. 궁서 흘림체의 자음 모양은 아주 많지만 현재 사용하지 않는 것도 많습니다. 캘리그라피에서 많이 사용하는 특징적인 궁서 흘림체의 자음 모양은 알아두는 것이 좋습니다. 궁서 흘림체의 자음을 변형하여 캘리그라피 자음을 만들어 보겠습니다.

흘림체 ㄹ 변형하기

캘리그라피에서 가장 특징적인 자음 중 하나인 ㄹ을 여러 가지 방법으로 변형할 수 있습니다. 궁서 흘림체 ㄹ은 흘려 쓴 것처럼 보이지만 허획 없이 모두 실획으로 구성되어 있습니다. ㄹ에 허획을 넣으면 ㅌ이나 ㅍ으로 변형되니 주의하세요.

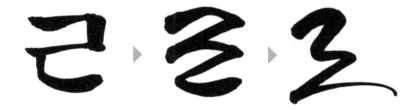

흘림체 ㅁ 변형하기

궁서 흘림체 ㅁ은 캘리그라피로 쓸 때 잘못 쓰기 쉽습니다.

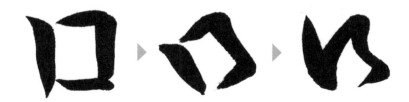

원래의 흘림체 ㅁ 모양을 모르고 따라 쓰기만 한다면 이렇게 잘못된 형태의 ㅁ이 만들어지기도 합니다.

흘림체 ㅅ 변형하기

ㅅ에 ㅓ나 ㅕ가 오면 특정 모양으로 바뀝니다. 이런 모양은 다음과 같은 캘리그라피로 응용할 수 있습니다.

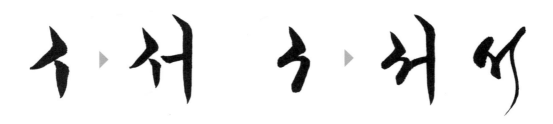

흘림체 ㅊ 변형하기

ㅅ, ㅈ, ㅊ에 ㅓ나 ㅕ가 오면 같은 패턴으로 변형할 수 있습니다. 궁서체에서 ㅊ은 4획으로 나누어 썼지만 흘림체에서는 획수를 줄이고 모양도 바꿀 수 있습니다.

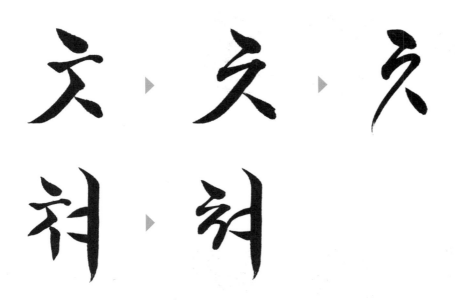

흘림체 ㅌ, ㅍ 변형하기

ㅌ, ㅍ을 흘려 쓸 때는 허획이 두꺼워지지 않도록 조심해야 합니다. 허획이 두꺼워지면 전혀 다른 글자처럼 보이게 됩니다.

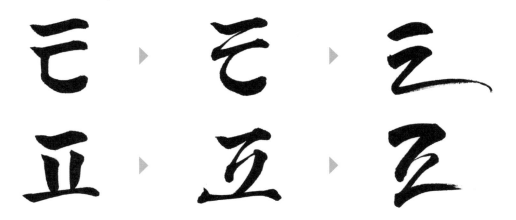

흘림체 ㅎ 변형하기

ㅎ의 머리 점부터 ㅇ까지 한 획으로 연결하고, ㅇ은 두 번으로 나눠서 씁니다.

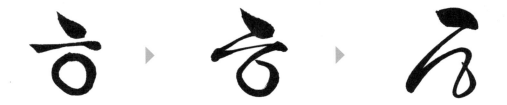

흘림체
세로 모음 쓰기

자음뿐만 아니라 모음도 다양한 방법으로 변형할 수 있습니다. 정자체에서 흘림체 모음을 어떻게 변형하는지 살펴보고, 캘리그라피로 응용하는 방법을 알아보겠습니다.

받침이 생기면 달라지는 모양

ㅏ, ㅑ, ㅓ, ㅕ 등의 세로 모음을 흘림체로 쓰면 정자(正字)와 같은 모양입니다. 하지만 받침이 생기면 정자체와 흘림체의 모양이 달라집니다.

받침이 없을 때는 정자체와 흘림체의 모양이 같습니다.

받침이 생기면 정자체와 흘림체의 모양이 달라집니다.

흘림체 ㅏ 쓰기

ㅏ에 ㄴ 받침을 넣으면 흘림으로 변하면서 모양이 달라집니다. 어떻게 달라졌는지 과정을 알아보겠습니다.

1. ①획을 마무리 짓지 않고 바로 점과 연결해 ㅏ를 ㄴ과 같은 모양으로 만듭니다.
2. 점을 찍은 상태에서 붓을 최대한 세워 허획을 끌고 내려옵니다.
3. 허획과 받침을 연결합니다. 이때 ㄴ의 머리 점 부분은 생략합니다.

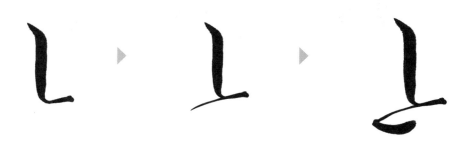

> **TIP |** ㄴ의 흘림 모양은 세로획을 생략하고 가로획만 쓴 모양입니다.
> 세로획을 생략하지 않으면 모음과 받침의 공간이 벌어져 ㄴ이 어색해질
> 수 있습니다.
>
> 틀린 예

흘림체 ㅑ 쓰기

ㅑ에 받침 ㅇ을 넣으면 흘림으로 변하면서 모양이 달라집니다.

1. ㅑ를 쓸 때 ㅏ 까지의 모양은 정자(正字)와 다르지 않습니다.
2. ㅏ 의 가로 점을 허획으로 연결합니다.
3. 마지막 점과 받침을 허획으로 연결해서 씁니다.

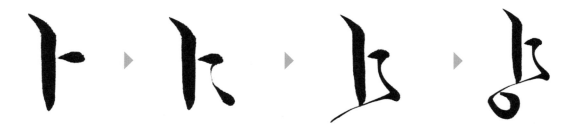

흘림체
가로 모음 쓰기

궁서체의 가로획은 정자(正字)로 또박또박 쓰는 글씨이기 때문에 시작 부분이 정확하고 단정합니다. 하지만 흘림체는 획을 연결하여 쓰기 때문에 또박또박 단정한 느낌보다는 부드럽게 굴려서 써야 합니다.

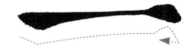 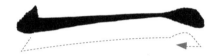

궁서체의 가로획은 시작 부분이 정확하고 단정합니다.　　흘림체는 획을 연결하여 쓰기 때문에 부드럽게 굴려서 씁니다.

흘림체 ㅗ 쓰기

1. ㅗ의 ①을 내려 긋고 ②와 연결하기 위해 허획으로 끌어옵니다.
2. ①과 ②를 연결하여 ㅗ를 완성합니다.

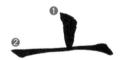

흘림체 ㅛ 쓰기

1. ㅛ의 ①을 선이 아닌 점으로 찍습니다.
2. 허획을 이용해 ①과 ②를 연결합니다.
3. ①와 ②을 연결해 ㅛ를 완성합니다.

흘림체 ㅜ 쓰기

1. 획은 긋고 마무리하지 않습니다.

2. ①과 ②를 바로 연결하여 한 번에 ㄱ 모양을 씁니다.

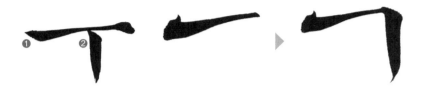

흘림체 ㅠ 쓰기

1. ㅜ처럼 ①을 마무리 짓지 않고 ②를 연결합니다.

2. ③을 그어 ㅠ를 만듭니다.

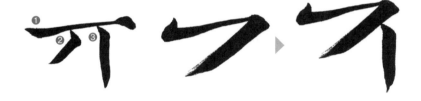

강한 콘셉트
_각진 글씨 쓰기

액션, 스포츠, 전쟁 등 남성스러우면서도 거칠고 힘찬 주제들은 강한 콘셉트의 글씨로 표현할 수 있습니다. 강한 콘셉트는 날카로운 각과 기울어짐, 획의 갈라짐으로 나타낼 수 있습니다.

각은 글씨를 딱딱하고 강해 보이게 만듭니다. 각을 만들려면 붓의 끝과 옆면을 이용하는데, 이렇게 붓의 옆면을 사용하는 것을 '측봉'이라고 합니다. 측봉으로 글씨를 날카롭게 쓰는 방법을 알아보겠습니다.

방필 세로획 쓰기

1. 붓의 옆면을 이용하면 칼로 자른 듯한 단면을 만들 수 있습니다. 측봉으로 획의 단면을 만들어 시작 부분을 날카롭게 만든 후 붓결을 뒤집어서 방향을 바꾸면 각진 획을 쓸 수 있습니다.
2. 획을 일정한 굵기로 유지하며 씁니다.
3. 마지막 부분도 붓의 옆면을 이용하여 칼로 자른 듯이 만든 후 회봉으로 마무리합니다.

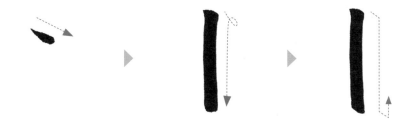

방필 가로획 쓰기

1. 측필을 이용해 단면을 만든 후 붓 결을 뒤집어서 가로 방향으로 획을 긋습니다.
2. 붓을 세운 후 옆면을 이용해 획의 단면을 만들고 회봉합니다.

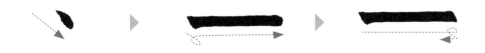

Q 측봉을 사용하면 시작 부분이 자꾸 튀어 나와요.

A 시작 부분의 단면을 만들 때 붓의 옆면이 아닌 획을 길게 그어서 모양을 만들면 시작 부분이 불룩 튀어 나오게 됩니다. 붓의 옆면으로 시작 부분을 점 찍듯이 해야 제대로 된 방필 획을 만들 수 있습니다.

잘못된 시작의 예

강한 콘셉트
_기울어진 글씨 쓰기

기울어진 글씨를 보면 속도와 무게중심이 느껴집니다. 글씨를 수직으로 쓴 것보다 약간 오른쪽으로 기울여 쓴 것이 좀 더 속도감이 느껴지죠? 오른쪽 기울임은 오른손잡이의 습관에서 나온 쓰기 방법입니다. 대부분의 사람들은 오른손으로 필기할 때 종이를 대각선 방향으로 비트는데, 이는 글씨를 쓸 때 손목과 팔목의 가동 범위가 정해져 있어서 나타나는 현상입니다.

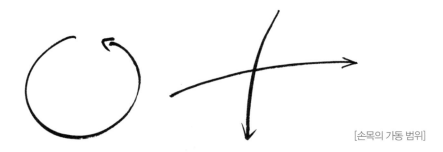

[손목의 가동 범위]

팔꿈치를 책상에 붙인 상태에서 손목만 이용하여 가로획을 쓰면 컴퍼스(compass) 작용으로 인해 자연스럽게 글씨가 오른쪽 위로 올라가게 됩니다. 세로획 역시 수직이 아닌 오른쪽으로 기울어지죠. 이렇게 글씨를 오른쪽으로 기울여 쓰면 편하고 숙달된 상태로 글씨를 빨리 쓸 수 있습니다.

캘리그라피에서 오른쪽으로 기울여서 쓰는 것은 속도가 빨라지는 콘셉트를 차용하는 것이지 실제로 종이 방향을 돌려서 쓰진 않습니다. 이렇게 글씨를 오른쪽으로 기울여 쓰는 것을 '우사필법(右斜筆法)' 또는 '오블리크체'라고 합니다. 오른쪽 기울임을 연습해 보겠습니다.

Q '오블리크체'와 '이탤릭체'는 어떻게 다른가요?

A 오블리크체는 글씨를 단순히 기울여 쓰는 것이고, 이탤릭체는 글씨를 기울이면서 흘려 쓰는 것을 말합니다. 글씨를 기울여 쓰면 속도감이 붙어 자연스럽게 흘려 쓰게 되어 오블리크체에서 자연스럽게 이탤릭체로 변하곤 합니다. 그래서 오블리크체를 이탤릭체로 혼동하는 사람이 많습니다.

세로획과 가로획

1. 시작점과 마지막 점을 수직으로 잇는다는 느낌으로 글씨를 왼쪽 아래 방향으로 기울여 씁니다.

2. 시작점과 마지막 점을 수평으로 잇는다는 느낌으로 오른쪽 위 방향으로 올라가게 씁니다.

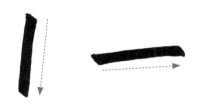

삐침

시작은 각이 지게, 끝은 뾰족하게 만듭니다.

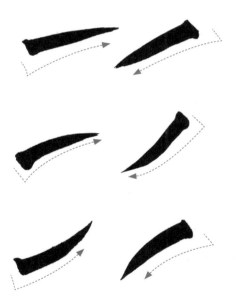

Q 왜 캘리그라피를 쓸 때 종이를 비스듬히 놓으면 안 되나요?

A 캘리그라피를 쓸 때는 줄이 쳐져 있는 종이에만 쓰는 것이 아니기 때문에 종이를 비스듬히 놓으면 균형을 제대로 맞추기가 힘들어집니다. 글씨는 기울여 쓰더라도 종이는 똑바로 놓고 쓰는 습관을 들여야 합니다. 칸이 없는 종이를 기울여 쓰다 보면 어느새 삐뚤게 글씨를 쓰고 있는 자신의 모습을 발견하게 될 것입니다. 이는 시야가 틀어져서 나오는 자연스러운 현상입니다. 옆에서 바로 잡아주는 사람이 없다면 자신도 모르는 사이에 잘못된 필기습관이 생길 수 있습니다.

각과 기울기가 들어간 모음 쓰기

각과 기울임을 넣은 세로획과 가로획 점을 이용하여 모음을 써보세요.

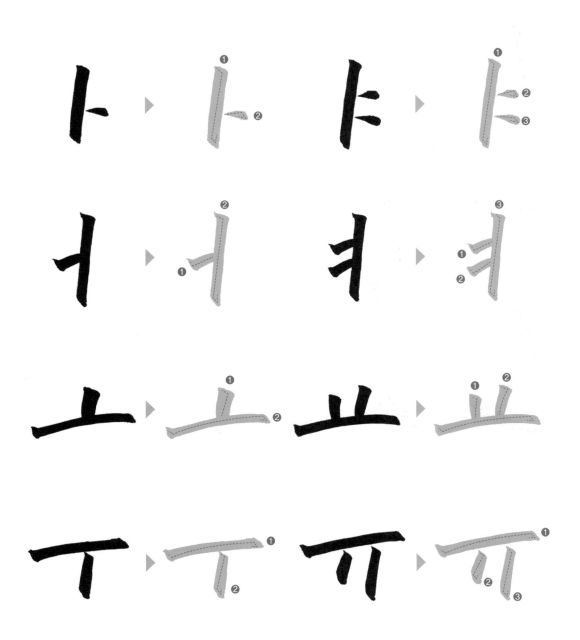

ㅏ ㅏ ㅑ ㅑ

ㅓ ㅓ ㅕ ㅕ

ㅗ ㅗ ㅛ ㅛ

ㅜ ㅜ ㅠ ㅠ

각과 기울기가 들어간 자음 쓰기

각과 기울임을 넣은 세로획과 가로획, 점과 삐침을 이용하여 자음을 써보세요.

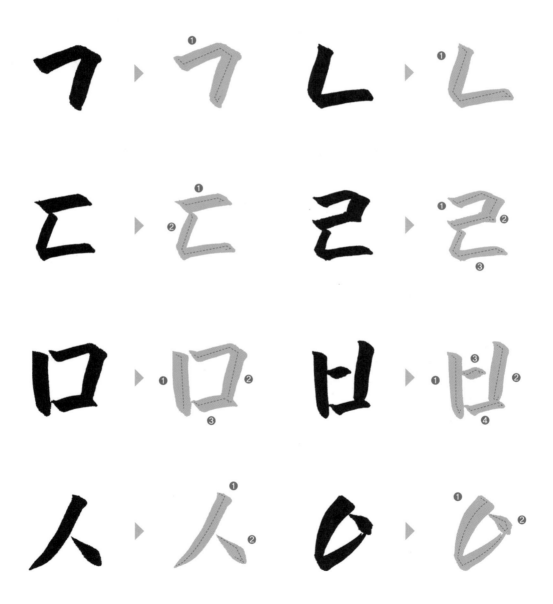

ㄱ ㄱ ㄴ ㄴ

ㄷ ㄷ ㄹ ㄹ

ㅁ ㅁ ㅂ ㅂ

ㅅ ㅅ ㅇ ㅇ

ㅈ ▸ ㅈ ㅊ ▸ ㅊ

ㅋ ▸ ㅋ ㅌ ▸ ㅌ

ㅍ ▸ ㅍ ㅎ ▸ ㅎ

ㅈ ㅈ ㅊ ㅊ

ㅋ ㅋ ㅌ ㅌ

ㅍ ㅍ ㅎ ㅎ

강한 콘셉트 _무게중심 맞춰서 쓰기

한글은 조합형 글자라서 단순히 글자를 오른쪽으로 기울인다고 해서 무게중심이 맞는 것이 아닙니다. 기울임에 따라 무게중심을 이동시켜야 합니다. 무게중심을 잘 맞추면 글씨에서 안정감이 느껴집니다.

여기서는 무게중심이 무너지지 않게 쓰는 법을 알아보겠습니다. 여러 가지 단어를 써보면서 무게중심을 맞추는 연습을 하세요.

왼쪽 글씨는 단순히 기울여 써서 뒤로 누워 있는 느낌입니다. 오른쪽 글씨는 기울여 썼지만 뒤로 누운 느낌이 들지 않습니다. 글씨를 기울인 만큼 받침을 뒤쪽에 써서 무게중심을 맞췄기 때문입니다.

기울여 써서 글씨가 뒤로 누운 느낌입니다.

기울여 썼지만 받침을 뒤쪽에 써서 뒤로 누운 느낌이 들지 않습니다.

136

삶

죽음

아픔

추억

눈물

고향

책가방

찹쌀떡

은하수

삼각자

갈라진 획 쓰기

글씨를 쓰다 보면 종종 획이 갈라지는 현상을 볼 수 있습니다. 이러한 획을 '갈필(渴筆)'이라고 합니다. 붓이 먹물을 적게 머금고 있을 때 획을 그으면 종이에 먹이 많이 묻지 않아 나타나는 현상입니다. 갈필은 글씨를 풍부하게 표현할 수 있게 해줍니다.

갈필의 종류

갈필의 종류는 크게 네 가지로 나눌 수 있습니다.

① 먹물을 적게 사용하는 갈필 : 강함

갈필을 내고 싶을 때는 붓에 먹물을 많이 묻히지 않아야 합니다. 붓에 묻은 먹물이 많으면 갈필이 나오더라도 먹물이 번지면서 갈라진 틈이 메워져 갈필이 사라지게 됩니다. 글씨를 쓰다 보면 붓에서 먹물이 빠져 자연스럽게 갈필이 나타나는데, 이런 형태는 글씨를 강해 보이게 만듭니다.

② 붓을 빠르게 움직인 갈필 : 속도감

붓을 빠른 속도로 움직여서 나타내는 갈필을 '비백'이라고 합니다. 마치 빗자루로 바닥을 쓴 것처럼 획이 여러 갈래로 나타나는 느낌입니다. 획을 빠르게 쓰면 붓 끝이 종이에서 떨어질 때 뾰족하면서 갈라지는 모양이 나타나는데, 이런 획은 글씨가 앞으로 나아가는 것 같은 동적인 느낌을 줍니다.

③ 붓을 눌러서 만드는 갈필 : 거침
필압을 많이 주어 붓을 눌러 쓰거나 종이에 문지르듯이 옆으로 눕혀서 쓰면 붓의 모양이 흐트러지면서 끝이
갈라집니다. 갈라진 붓으로 쓰면 매우 거친 느낌이 납니다.

④ 부드러운 획을 쓸 때 나타나는 갈필 : 흐릿함
갈필과 부드러운 획을 합치면 안개나 연기 같은 흐릿한 느낌을 표현할 수 있습니다.

갈필을 이용한 단어 쓰기
이 밖에도 갈필을 이용하면 여러 가지 표현을 할 수 있습니다. 자유자재로 갈필을 낼 수 있도록 연습해 보
세요.

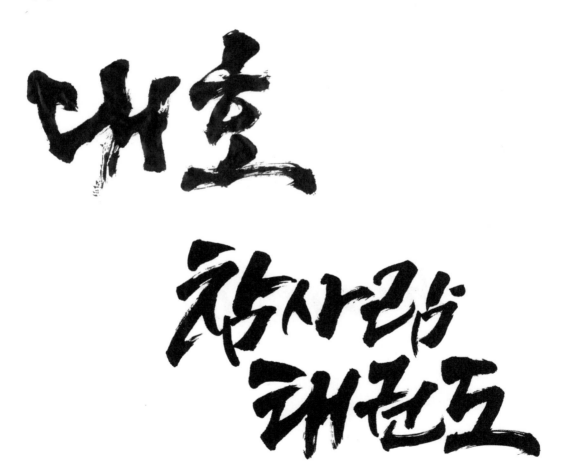

흘림 캘리그라피
만들기

지금까지 '콘셉트 변화'를 위해 전통 서예를 먼저 익혀 글자의 형태와 비율 콘셉트를 표현하는 것에 대해 알아보았습니다. 궁서체에서는 볼륨감, 라인, 날카로움을, 흘림체에서는 허획과 실획에 대해 공부했습니다. 여기에 각과 기울기를 더해 무게중심을 맞추게 되면 흘림 캘리그라피를 만들 수 있습니다.

새로운 콘셉트의 캘리그라피를 쓰기 전에는 항상 그 콘셉트에 맞는 형태의 자음과 모음을 미리 준비하는 것이 좋습니다. 캘리그라피의 형태 변화는 앞에서 다뤘듯이 공간, 각도, 길이, 굵기, 휘어짐입니다. 이 변화 방법을 염두에 두고 콘셉트를 변화시켜 보겠습니다.

ㄹ, ㅊ, ㅎ으로 만든 흘림 캘리그라피
캘리그라피의 대표적인 3가지 자음 ㄹ, ㅊ, ㅎ으로 흘림 캘리그라피의 자음을 만들어 보겠습니다.

[흘림 캘리그라피]

흘림 캘리그라피 ㄹ 쓰기

ㄹ은 한글의 대표 자음 중 하나입니다. ㄹ을 통해 각진 글씨의 콘셉트가 어떻게 변화되는지 살펴보겠습니다. 흘림 캘리그라피의 자음을 만드는 것이기 때문에 흘림체를 기준으로 모양을 변화시켜 보겠습니다.

ㄹ을 부드럽게 변형하기

1. 흘림체에 기울임과 방필을 더했더니 흘림체보다 강한 느낌의 흘림 ㄹ 캘리그라피가 만들어졌습니다.

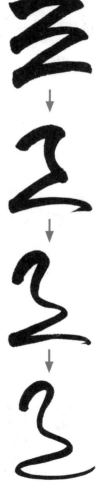

2. 글씨를 부드럽게 만들기 위해 궁서체에서 연습했던 볼륨감과 곡선을 추가하여 첫 번째 ㄹ보다 좀 더 부드럽게 만들었습니다. 계속해서 부드럽게 만들어 보겠습니다.

3. 두 번째 ㄹ보다 더 부드러워졌습니다. 이렇게 꺾어져서 각이 생기는 부분을 유연하게 만들수록 콘셉트는 점점 더 부드럽게 변합니다.

4. 각이 지는 모든 부분을 유연하게 만들어 가장 부드러운 ㄹ을 만들었습니다.

ㄹ이 들어간 단어 쓰기

부드럽게 만든 ㄹ을 단어에 대입해 보겠습니다.

우선 날개라는 단어에 공간, 각도, 길이, 굵기, 휘어짐의 변형을 적용하여 캘리그라피로 만들어 놓습니다.

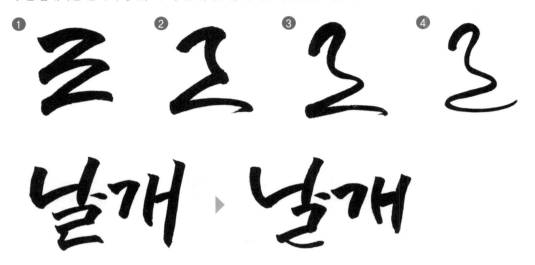

1. ①번 ㄹ을 넣습니다. 자음을 바꿔도 어색하지 않습니다.

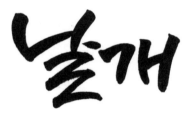

2. ②번 ㄹ을 넣습니다. ②번 ㄹ은 ①번 ㄹ보다 좀 더 부드러우므로 콘셉트에 맞춰 나머지 자음과 모음도 부드럽게 바꿔줍니다.

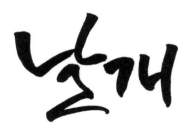

3. ③번 ㄹ을 넣고 획순에 변화를 줍니다. '날'의 ㅏ에서 점을 먼저 쓰는 것이 아니라 ㅣ와 ㄹ을 연결해 쓰고 난 후에 점을 찍어 '날'을 완성합니다.

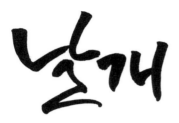

4. 가장 부드러운 ④번 ㄹ을 넣으면 가장 부드럽고 유연한 글씨가 만들어집니다.

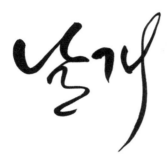

어떤 캘리그라피가 '날개'라는 단어와 가장 잘 어울리나요? 바로 다섯 번째 캘리그라피입니다. '날개'처럼 부드럽고 가벼운 모습이 잘 표현되었기 때문입니다. 이렇게 단어 하나에도 각각의 뜻과 해석이 있기 때문에 콘셉트별로, 주제별로, 상황별로 글씨를 변화시킬 줄 알아야 합니다.

흘림 캘리그라피 ㅊ 쓰기

ㅊ은 ㄹ에 없는 점과 대각선이 있습니다. ㄹ에서 콘셉트를 부드럽게 변화시키는 방법으로 ㅊ 흘림 캘리그라피를 만들어 보고 추가로 점의 변형, 대각선의 변형도 같이 해보겠습니다.

흘림체에 기울임과 방필을 섞어서 ㅊ 흘림 캘리그라피를 만듭니다.

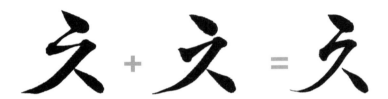

부드럽게 변형하기
ㄹ를 변형한 것과 같은 방법으로 조금씩 부드럽게 변화시키면 부드러운 ㅊ이 만들어집니다.

점 변형하기
점은 길이, 각도, 모양 등의 변화를 줄 수 있습니다.

점 길게 만들기 점의 각도 변형하기 점 수평으로 긋기

대각선 변형하기

앞 예시의 캘리그라피들을 보면 대각선이 위쪽으로 삐쳐 있습니다. 이 삐침을 아래로 내리면 다른 느낌의 ㅊ 캘리그라피를 만들 수 있습니다.

연결

흘림을 극대화하여 모든 획을 연결해서 씁니다. 이때 허획과 실획을 잘 구분해서 쓰세요. 자칫하면 가독성을 현저하게 떨어뜨려 해독이 불가능할 수 있으니 주의해야 합니다.

ㅊ이 들어간 단어 쓰기

'꽃'이라는 단어의 받침 ㅊ 대신 앞에서 만든 여러 가지 형태의 ㅊ을 넣어 캘리그라피로 만들어 보겠습니다.

부드러운 꽃

부드러운 콘셉트의 ㅊ을 넣어 부드러운 꽃 캘리그라피를 만들었습니다.

긴 점 꽃

점을 길게 늘려 한 송이 꽃 같은 모양의 캘리그라피를 썼습니다.

수평 점 꽃

점을 수평으로 찍어 마치 가로획을 3개 그은 것 같은 모양의 꽃을 썼습니다.

연결 꽃

획을 연결하여 만든 ㅊ을 넣어 썼습니다. 획을 연결할 때는 가독성이 떨어지지 않게 주의해야 합니다.

흘림 캘리그라피
ㅎ 쓰기

ㅎ의 점과 ㅇ을 변형하여 다양한 모양을 만들어 보겠습니다.

흘림체 ㅎ에 각을 더하여 캘리그라피 ㅎ을 만듭니다.

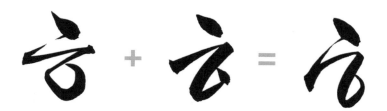

부드럽게 변형하기
ㅎ을 점점 더 부드럽게 만듭니다.

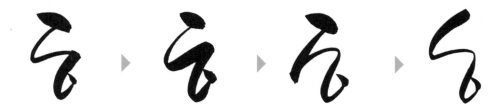

점 변형하기
ㅊ처럼 점을 변형하여 다양한 ㅎ을 만들 수 있습니다.

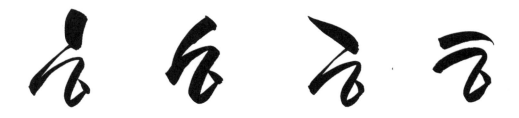

연결

모든 획을 연결하여 흘림을 극대화합니다. 글씨를 흘려 쓸 때는 허획과 실 획이 확실히 구분되어야 합니다.

독특하게 변형한 ㅎ

ㅎ을 독특하게 만드는 변형법이 몇 가지 있습니다. 독특한 모양의 ㅎ은 외워두는 것이 좋습니다.

뚫은 ㅎ

가로획을 먼저 그은 후 가로획 위쪽에서 아래쪽 으로 선을 그어 연달아 ㅇ을 씁니다. 응용하면 더 다양한 모양을 만들 수 있습니다.

가로획과 ㅇ 연결

가로획과 ㅇ을 연결하면 용수철 같은 모양이 만들어집니다.

ㅎ이 들어간 단어 쓰기

앞에서 만든 여러 가지 모양의 ㅎ을 '향기'라는 단어에 대입해서 캘리그라피로 만들어 보겠습니다.

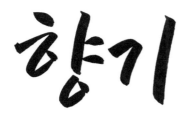

부드러운 향기

획순을 바꿔서 ㅣ와 ㅇ을 연결해서 쓰고 점을 나중에 찍어 향기가 피어오르는 느낌을 강조했습니다. 획순을 바꾸면 더 많은 글자를 변형할 수 있습니다.

강한 향기

글씨에 각을 더해 강렬한 향기를 표현했습니다.

톡톡 튀는 독특한 향기

ㅎ을 한 번 꼬아서 톡 쏘는 듯한 향기를 표현했습니다.

흘림 향기

'향'의 획을 연결하여 오래 지속되는 듯한 향기를 표현했습니다.

획순 바꾼 향기

앞에서 만든 '꽃', '날개', '향기' 단어를 연결시키면 문장을 만들 수 있습니다.

다양한 콘셉트의
자음 쓰기

지금까지 한글의 대표 자음 ㄹ, ㅊ, ㅎ을 통해 캘리그라피의 콘셉트를 변화시켜 보았습니다. 다른 자음들도 이와 같은 방법으로 변형하면 단어나 문장을 캘리그라피로 변형할 수 있습니다. ㄱ부터 ㅎ까지 자음을 다양한 콘셉트로 써보세요.

[ㄱ] ㄱ을 다양한 콘셉트로 써본 후 자신만의 개성이 담긴 ㄱ 캘리그라피를 만들어 보세요.

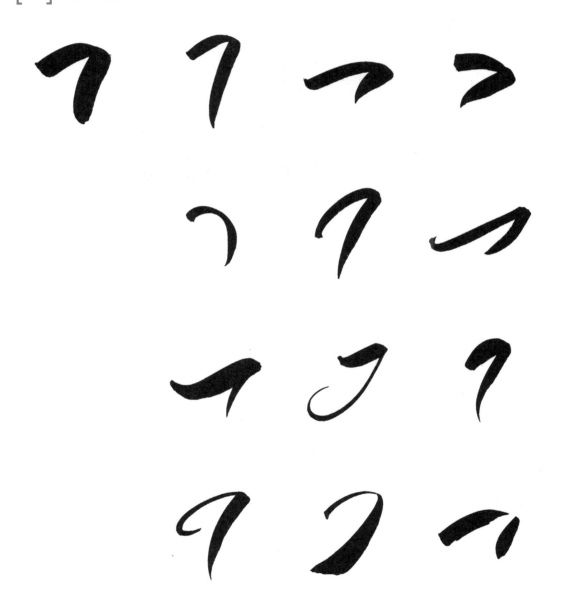

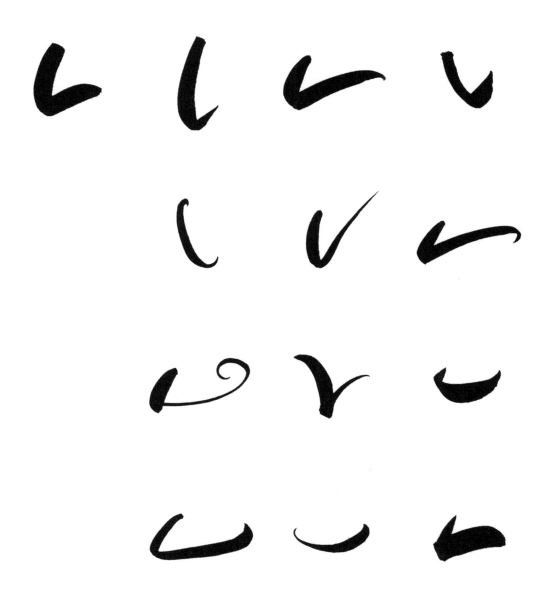

156

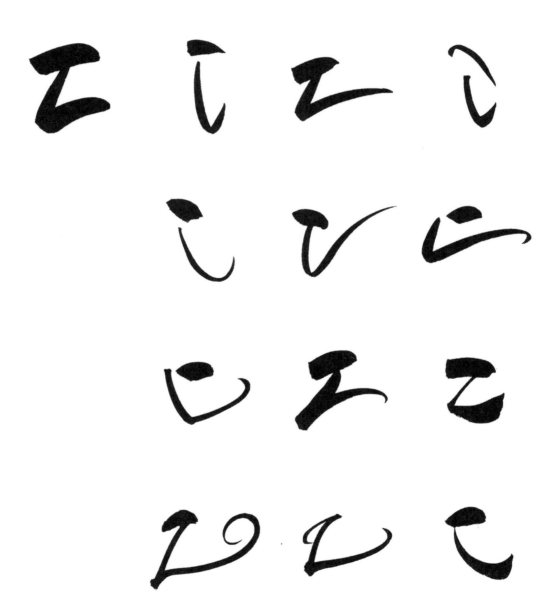

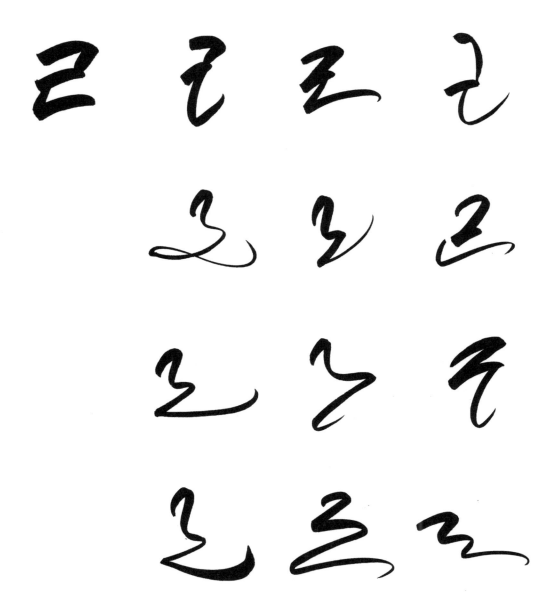

160

ㅁ을 다양한 콘셉트로 써본 후 자신만의 개성이 담긴 ㅁ 캘리그라피를 만들어 보세요.

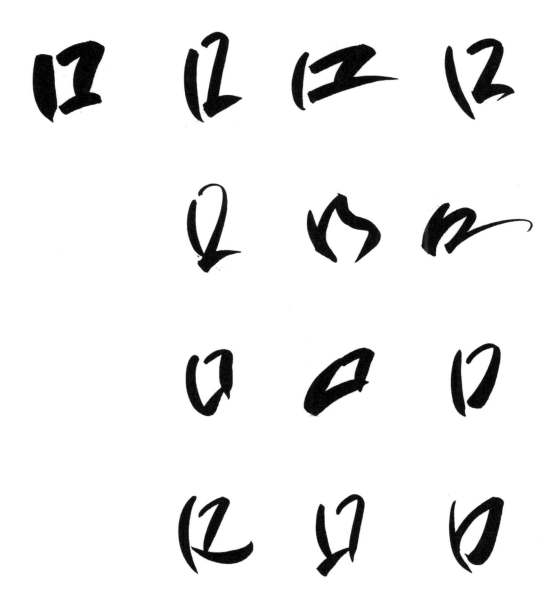

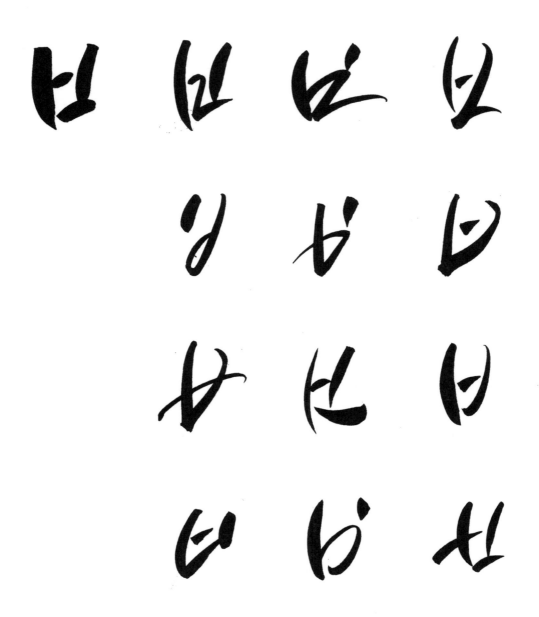

164

ㅅ을 다양한 콘셉트로 써본 후 자신만의 개성이 담긴 ㅅ 캘리그라피를 만들어 보세요.

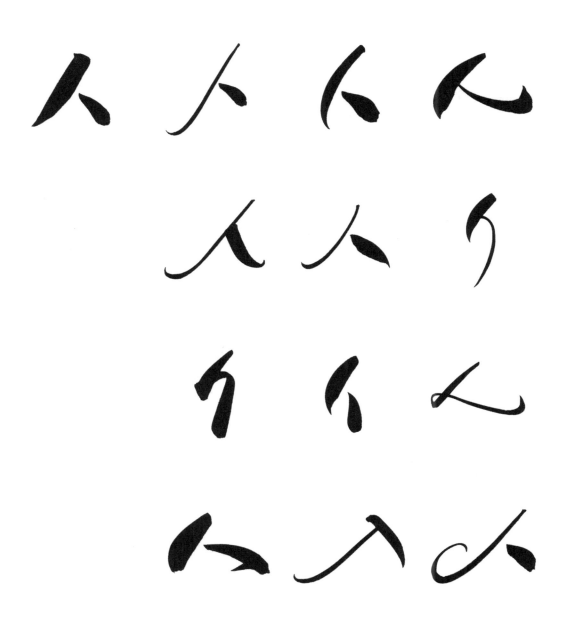

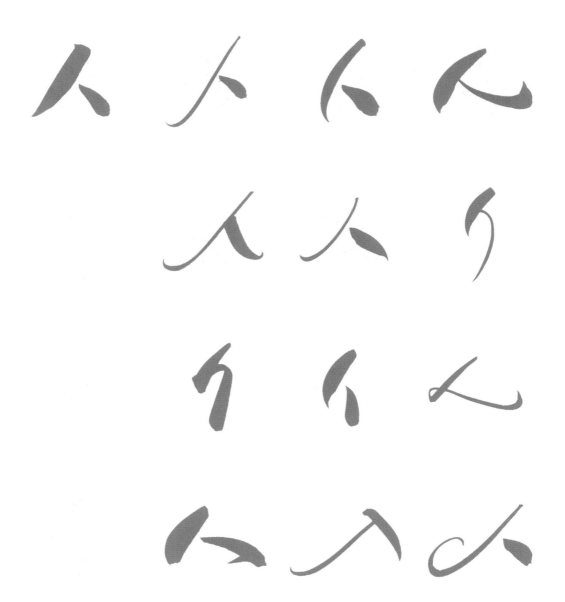

ㅇ을 다양한 콘셉트로 써본 후 자신만의 개성이 담긴 ㅇ 캘리그라피를 만들어 보세요.

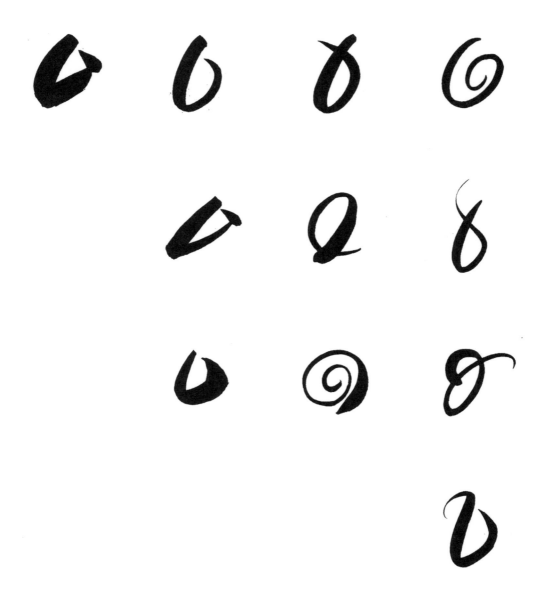

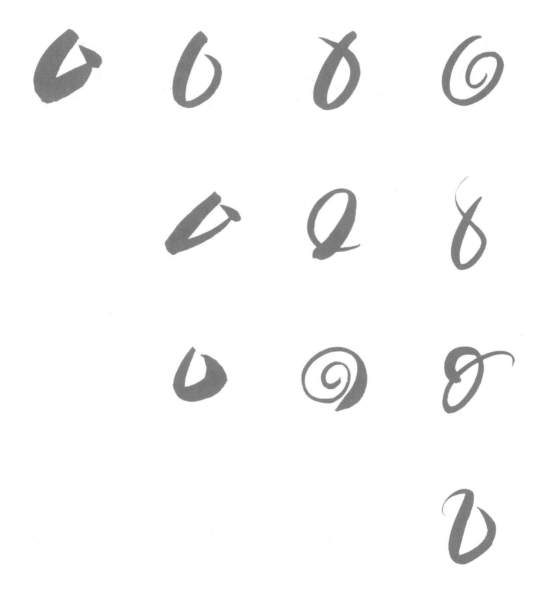

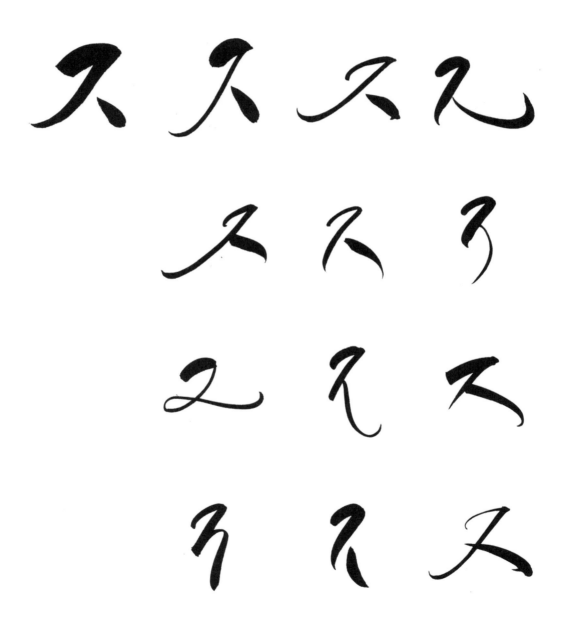

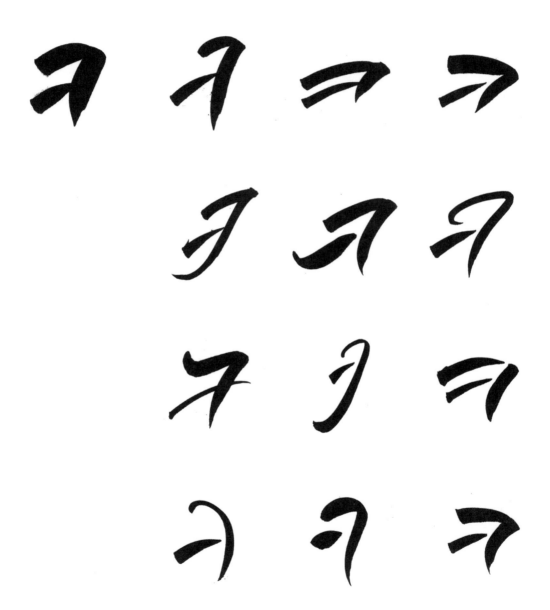

174

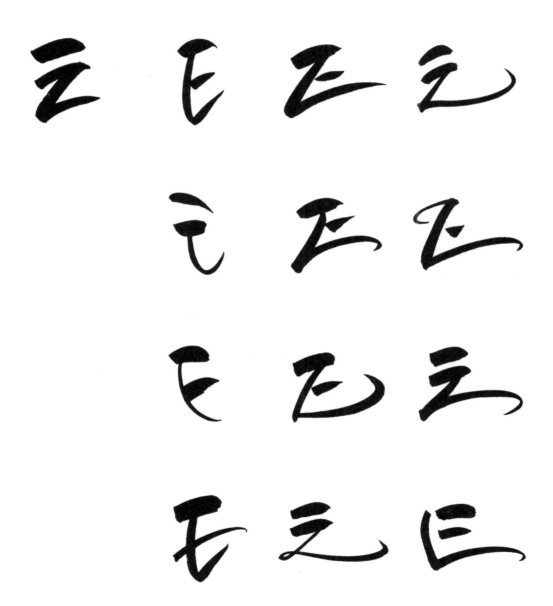

[**ㅍ**] ㅍ을 다양한 콘셉트로 써본 후 자신만의 개성이 담긴 ㅍ 캘리그라피를 만들어 보세요.

178

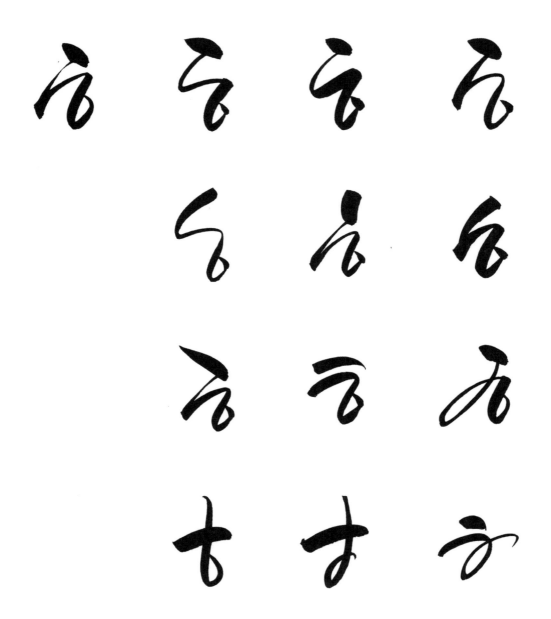

**다양한
캘리그라피 쓰기**

지금까지 획, 흘림, 기울기 등을 변형하여 콘셉트를 변화시켰습니다. 이 밖에도 콘셉트를 변형시킬 수 있는 방법은 많습니다. 앞에서 한 것 외에도 더 많은 변화를 연구하여 나만의 글씨체를 만들어 보면 더욱 좋습니다. 캘리그라피를 따라 써보며 다양한 글씨체를 만들어 보세요.

꿈의 나라

소주한잔

궁정의 힘

적벽대전

책 속의 책

궁정의 힘

적벽대전

책 속의 책

꿈을 가져라

갈대의 노래

감사합니다

꿈을 가져라

같의 노래

감사합니다

풍요로운 추석

야생의 동물들

내마음의 고향

풍요로운 추석

야생의 동물들

내 마음의 고향

사늘아 숨쉬는 金

비오는 날의 아침

기억을 걷는 시간

삶이 숨쉬는 金

비오는 날의 아침

기억을 걷는 시간

바람이 스치는 밤

그리움이 닿는 그곳에

끝까지 하지 못한 말

바람이 스치는 밤

그리움이 닿는 그곳에

끝까지 하지못한 말

4

고급 캘리그라피
익히기

_조형 캘리그라피

이미지 떠올리기

조형 캘리그라피를 쓸 때는 문구와 관련된 이미지를 떠올려야 합니다. 이미지는 1차적 이미지와 2차적 이미지로 나눌 수 있습니다. 눈에 보이는 구체적인 형태가 있는 단어는 1차적 이미지, 눈에 보이는 형태가 없거나 이미지가 너무 광범위해서 표현하기 힘든 것은 2차적 이미지로 표현합니다.

1차적 이미지 표현하기

'수박'이라는 단어를 쓰려고 합니다. '수박' 하면 떠오르는 1차적인 이미지는 동그란 모양, 조각 난 모양, 수박 씨 등입니다. 이중에서 표현하고 싶은 것을 이미지화해서 글씨에 담으면 조형 캘리그라피가 완성됩니다.

2차적 이미지 표현하기

'수박'과 달리 '사랑'이나 '행복' 같은 단어는 형상이 없어서 연관된 이미지로 표현해야 합니다. '바다'나 '하늘'은 너무 광범위해서 특정 이미지로 표현하기 어렵죠. '바다' 하면 떠오르는 풍경이 1차적 이미지라면 바다에서 쉽게 볼 수 있는 파도, 등대, 갈매기 등이 2차적 이미지입니다. 이렇게 1차적 이미지와 연관된 2차적 이미지를 사용하면 형상이 없는 단어라도 조형 캘리그라피로 표현할 수 있습니다.

TIP | 누구나 공감할 수 있는 이미지를 쓰세요!

조형 캘리그라피를 쓸 때는 누구나 공감할 수 있는 이미지를 사용해야 합니다. 나만 생각할 수 있는 독특한 이미지를 사용하면 안 된다는 것이죠.

'하늘'이라는 단어를 쓸 때, 1차적 이미지로 떠오르는 것은 드넓은 하늘 풍경입니다. 여기서 2차적 이미지로 구름을 떠올려 '하늘'을 구름처럼 표현했다면 괜찮은 조형 캘리그라피가 됩니다. 그런데 하늘을 날고 있는 슈퍼맨이 연상되어 글자에 슈퍼맨 이미지를 담았다면, 많은 사람들이 그다지 공감하지 못할 것입니다.

이처럼 혼자만 생각할 수 있는 3차적 이미지를 사용하면 사람들의 공감대를 얻지 못해 좋은 조형 캘리그라피를 완성할 수 없습니다.

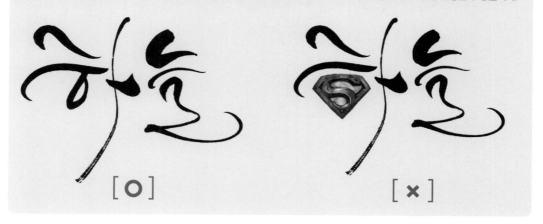

고정관념 표현하기

사랑은 형태가 없어서 1차적으로 표현할 수 있는 이미지가 없습니다. 2차적 이미지도 사랑하는 모습이나 행위이기 때문에 조형 캘리그라피로 표현하기 어렵습니다. 하지만 대부분의 사람들은 사랑을 표현할 때 하트를 그립니다. '사랑은 하트다'라는 고정관념 때문입니다. 하트는 사람의 심장 모양을 따서 만든 '픽토그램(pictogram)'으로 캘리그라피에서 자음이나 모음 대신 사용할 수 있습니다. 고정관념도 잘 사용하면 멋진 조형 캘리그라피를 완성할 수 있습니다.

사랑

픽토그램으로 조형 캘리그라피를 표현할 때에는 해당 자음, 모음과 비슷한 형태여야 합니다.
다음의 캘리그라피에서 사랑스런 느낌을 강조하기 위해 ㅇ 대신 하트를 넣었습니다. ㅇ 대신 하트를 넣으면 멋진 캘리그라피가 되지만, 하트를 과도하게 왜곡하면 ㄴ처럼 보이게 됩니다.

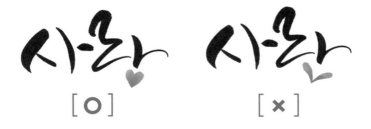

[○] [×]

TIP | 픽토그램
그림을 뜻하는 '픽토(picto)'와 전보를 뜻하는 '텔레그램(telegram)'이 합쳐져서 만들어진 단어. 글자를 대신해 그림으로 의사를 전달할 수 있는 상징적인 그림을 말합니다. 신호등ㆍ비상구ㆍ화장실ㆍ엘리베이터의 표지판 등이 픽토그램에 해당됩니다.

Q 픽토그램과 조형 캘리그라피의 차이는 무엇인가요?
A 픽토그램은 그림을 사용해 만든 그림 문자이기 때문에 그림만 보고도 내용을 알 수 있어야 합니다. 반면 조형 캘리그라피는 글씨를 토대로 그림의 형상을 표현한 것이기 때문에 글씨로 읽혀야 합니다.

행운

'행운'에서 '운'의 ㅇ 자리에 행운을 상징하는 네잎클로버를 넣어 단어의 의미가 좀 더 잘 전달되게 만들었습니다.

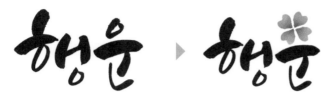

음악

'악'의 ㅇ 자리에 높은음자리표를 넣거나, ㅏ 자리에 음표를 넣습니다.

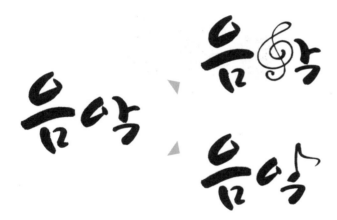

별

별은 정확한 모양이 없습니다. 하지만 대부분의 사람들이 별을 그릴 때 다섯 개의 꼭짓점으로 이루어진 오망성(☆) 형태를 그립니다. '별'이라는 단어에서 ㅂ의 가운데 획을 빼고 별 모양을 넣었습니다.

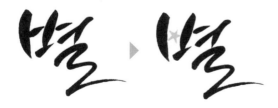

그림으로 표현하기

픽토그램만 이용해서 조형 캘리그라피를 쓰다 보면 표현의 한계가 올 수 있습니다. 이번에는 픽토그램을 넣는 대신 직접 그림을 그려 보세요. 그러면 좀 더 풍부한 조형 캘리그라피를 만드는 데 도움이 됩니다.

'필'의 ㅣ 자리에 연필을 그려 넣고
받침 ㄹ을 연필로 쓴 것처럼 표현했습니다.

'섯'의 ㅓ 자리에 버섯의
갓과 주름 모양을 그려 넣었습니다.

엉덩이에서 똥이 나오는 느낌을 표현했습니다.

풀잎 모양을 표현했습니다.

학이 날개를 펴고 있는 모습을 표현했습니다.

ㅇ 대신 완두콩 모양을 표현했습니다.

ㄹ을 벋침 모양으로 표현했습니다.

숲이 우거진 모습을 표현했습니다.

술병에서 술을 따르는 모양을 표현했습니다.

비가 내리는 모습을 표현했습니다.

ㅂ 자리에 밤 모양을 넣었습니다.

숟가락으로 밥을 떠먹는 것을 표현했습니다.

빛이 빛나는 모습을 획과 점으로 표현했습니다.

활시위를 당기는 것처럼 표현했습니다.

화분에서 새싹이 난 모습으로 봄을 표현했습니다.

고래의 꼬리와 물을 뿜는 모습을 넣어 고래처럼 표현했습니다.

상어의 지느러미와 꼬리를 표현했습니다.

악마의 뿔을 표현했습니다.

'사'의 ㅏ 자리에 천사의 날개를 그려 넣어 천사를 표현했습니다.

'대'를 길게 늘이고 오리 두 마리를 그려 넣어 솟대를 표현했습니다.

'여'에는 여우 얼굴을, '우'에는 여우 꼬리 모양을 그려 여우를 표현했습니다.

'딸'에 딸기 모양을 그려 넣어 딸기를 표현했습니다.

'과'의 ㄱ을 사과 모양으로 그려 넣었습니다.

'축'을 선수가 공을 차는 모습으로 표현했습니다.

'야'를 야구공과 배트 모양으로 표현했습니다.

번개가 지그재그로 퍼지는 모습을 표현했습니다.

웃는 얼굴이 2개면 기쁨도 2배라는 것을 표현했습니다.

'면'의 ㅁ을 라면 가락으로 표현했습니다.

'붕'과 '빵'의 ㅂ을 붕어 모양으로 그리고, '어'를 물고기 모양으로 표현했습니다.

파동 표현하기

획에 파동을 집어넣으면 부드럽게 하늘거리는 듯한 캘리그라피를 만들 수 있습니다. 물결 모양이나 바람 소리 같은 단어에 파동을 표현하면 좋습니다.

글씨에 파동을 넣어 물이 흐르는 듯한 느낌을 만들었습니다.

글씨에 파동을 넣어 불이 타오르는 듯한 느낌을 만들었습니다.

글씨에 파동을 넣어 바람이 부는 듯한 느낌을 만들었습니다.

날카로움 표현하기

센 소리가 나는 발음의 단어나 날카로움이나 뾰족함이 느껴지는 뜻의 단어라면 단어를 날카롭게 표현하면 좋습니다.

'뿔'이라는 단어에서 느껴지는 뾰족함을 표현하기 위해 ㅃ을 뾰족하게 썼습니다.

칼의 날카로움을 표현하기 위해 ㅋ, ㅏ, ㄹ 모두 날카롭게 썼습니다.

ㅔ 자리에 뾰족한 펜촉을 그려 넣고 받침 ㄴ은 펜으로 그린 것처럼 표현했습니다.

동그란 모양
표현하기

동글동글하고 둥근 이미지가 연상되는 단어라면 자음 ㅇ을 그림으로 표현하거나 꺾이는 부분을 없애 단어를 둥글게 표현하는 것이 좋습니다.

방울 모양이 느껴지도록 '방'의 받침 ㅇ과 '울'의 ㅇ을 동그란 모양으로 표현했습니다.

받침 ㅇ 대신 공을 그려 넣어 단어에서 연상되는 이미지를 표현했습니다.

획을 둥글게 그려 단어에서 느껴지는 살찐 모양을 표현했습니다.

갈필로 표현하기

붓에 먹물을 조금만 묻혀서 사용하는 것을 '갈필'이라고 합니다. 갈필은 거칠거나 강한 느낌을 표현할 때 사용하면 제격인데, 갈필을 이용하면 조형적인 느낌을 풍부하게 표현할 수 있습니다.

강함, 거침, 빠름

'태풍' 하면 대부분 거칠게 내리치는 비바람이 떠오릅니다. 이렇게 강하고 거칠며 빠른 것을 표현할 때는 갈필만한 것이 없습니다.

'풍'의 받침 ㅇ 자리에 소용돌이를 넣어 태풍 이미지를 좀 더 극대화시켰습니다.

거친 털

갈필을 사용하면 늑대처럼 털이 두껍고 거친 동물의 느낌을 잘 표현할 수 있습니다.

거센 소리

단어를 소리 내어 읽을 때 거센 소리가 난다면 갈필을 사용하는 것이 좋습니다.

나뭇결

나무같이 딱딱한 껍질을 가진 사물을 표현할 때도
갈필을 사용하면 좋습니다.

파동 + 갈필

파동에 갈필을 섞어 쓰면 마치 안개나 아지랑이가 피어오르는 듯한 느낌을 표현할 수 있습니다.

'연'의 ㅕ와 '기'의 ㅣ를 갈필을 이용하여 파동으로 표현했습니다.

파동으로만 표현한 '불'과 파동과 갈필로 표현한 '불'의 느낌이 다릅니다. 파동으로만 표현한 것이 조용히 타
오르는 '촛불' 같다면, 갈필로 표현한 것은 활활 타오르는 '장작불' 같은 느낌입니다.

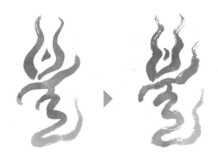

기울기로 표현하기

글씨를 기울여 쓰거나 자음이나 모음을 조금만 비틀어 써도 글씨의 느낌이 달라집니다. 어떻게 기울여 썼는가에 따라 빠르거나 느리게 느껴지기도 하고, 아래로 떨어지거나 위로 올라가는 듯한 느낌이 들기도 합니다.

속도

오른쪽 위에서 왼쪽 아래 방향으로 기울여 쓰면 빠른 속도가 느껴집니다.

왼쪽 위에서 오른쪽 아래 방향으로 기울여 쓰면 느린 속도가 느껴집니다.

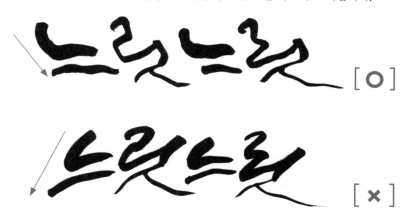

하강과 추락

왼쪽에서 오른쪽 위 방향으로 올려 쓰면 위에서 빠르게 내려오는 것처럼 느껴집니다.

위에서 오른쪽 아래까지 사선 방향으로 쓰면 아래로 떨어지는 것처럼 느껴집니다.

TIP | 글씨는 왼쪽에서 오른쪽으로 쓰기 때문에 대부분이 왼쪽을 맨 앞으로 생각합니다. 글씨에 속도감을 부여할 때 쉽게 기준을 잡을 수 있습니다.

회전으로 표현하기

글씨를 기울여 쓰면 무게중심을 바꿀 수 있습니다. 여기에 '회전'을 더하면 좀 더 역동적인 조형 캘리그라피를 완성할 수 있습니다.

글씨를 오른쪽으로 회전시켜 미끄러운 물체를 밟고 뒤로 자빠지는 모양을 표현했습니다.

글자를 오른쪽 아래로 향하게 만들어 마치 계단에서 굴러 떨어지는 듯한 모양을 표현했습니다. 굴러 떨어지면 큰 소리가 나기 때문에 갈필을 추가하여 떨어지는 모양을 더욱 강조했습니다.

각 자음과 모음을 각각 다른 방향으로 회전시켜 삐뚤빼뚤한 느낌을 표현했습니다.

의성어와 의태어 표현하기

소리를 나타내는 의성어와 모양을 나타내는 의태어는 캘리그라피로 표현하기에 가장 좋은 단어라고 할 수 있습니다. 소리와 모양의 특성에 맞게 다양한 글씨를 만들어 보세요.

의성어 표현하기

의성어는 사람이나 사물의 소리를 글로 표현한 것입니다. 의성어를 캘리그라피로 표현할 때에는 직접 소리 내어 읽는 것이 가장 좋습니다.

'휙'을 소리 내어 읽으면 휘파람 소리가 나면서 아주 빠른 느낌이 납니다. 갈필과 기울기로 빠른 느낌을 표현했습니다.

'엉엉'을 소리 내어 읽으면 입이 크게 벌어집니다. 그래서 ㅇ을 크게 강조했습니다.

돌을 개울에 던지면 파장이 일어납니다. 물 파장을 그려 넣어 돌이 '퐁당' 하고 물속으로 들어가는 듯한 모습을 표현했습니다.

악을 쓰면서 소리를 지르는 모습을 표현하려면 갈필처럼 거친 느낌이 필요합니다. '꽥'의 ㄱ을 오리 입처럼 만들어 꽥꽥거리는 형태를 웃기게 표현했습니다.

'까르르'를 읽으면 혀가 말려서 떨리는 것이 느껴집니다. 이것을 파장으로 표현했습니다.

조용히 엎드려서 자고 있는 느낌을 표현했습니다.

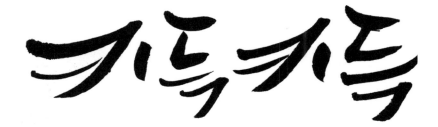

키득키득 웃을 때는 입 꼬리가 살짝 올라갑니다 ㅋ과 ㄱ을 살짝 올라간 입 꼬리처럼 표현했습니다.

바삭바삭 소리가 나려면 습기가 없어야 합니다. 갈필로 습기가 없고 마른 느낌을 표현했습니다.

218

'바스락'은 나뭇잎을 밟으면 나는 소리라서 나뭇잎으로 글씨의 테두리를 표현했습니다.

물건을 싣고 가는 수레가 돌부리에 걸려 소리가 나는 것을 표현했습니다.

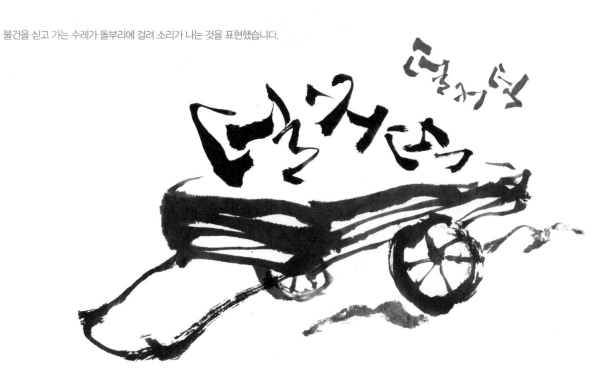

의태어 표현하기

의태어는 사물이나 인간의 모양이나 움직임을 표현한 것입니다. 사물의 모양을 직접 따라해 보면 어떻게 표현할지 감이 잡힙니다.

꽃이 시들어 고개를 떨군 모습을 표현. 갈피를 이용하여, 시들시들한 느낌을 극대화했습니다.

꾸벅꾸벅 졸고 있는 모습을 모음을 구부려서 표현했습니다.

팔을 벌리고 팔짝팔짝 뛰는 듯한 모습을 표현했습니다.

글씨의 기울기와 각도를 변형하여 꿈틀대는
느낌을 표현했습니다.

뚱뚱한 것을 표현하기 위해 획을 굵은 획을
사용하고, 글씨를 기울여 뒤뚱거리며 걸어가
는 모습을 표현했습니다.

날카로운 것이 콕콕 박히는 듯한 모습을 표현했습니다.

글자 간격을 띄우고 획을 연결하지 않고 써서 머뭇거리는 형상을 표현했습니다.

고양이의 다리를 그려 넣어 살금살금 기어가는 모습을 표현했습니다.

물고기들이 물 밖으로 팔딱 팔딱 뛰어 오르는 모습을 표현했습니다.

획에 가늘고 흔들리는 파동을 표현하여 작은 물체가 가볍고 느리게 흔들리는 모양을 표현했습니다.

5

캘리그라피 작품
창작하기

캘리그라피 작품 창작하기

캘리그라피 작품을 창작하는 순서는 이미 앞에서 살펴보았습니다. 여기서는 추가로 조형 캘리그라피까지 넣어 더욱 수준 높은 작품을 구상해 보겠습니다.

1. 문구 찾기

캘리그라피를 쓰기 전에 쓰고 싶은 문구를 찾아보거나 캘리그라피 의뢰를 받은 문구를 간단하게 메모하여 가독성 있게 만듭니다.

> 문구 : 무소의 뿔처럼 혼자서 가라

2. 콘셉트 잡기

준비된 문구에 맞게 콘셉트를 잡습니다.
'무소의 뿔처럼 혼자서 가라'는 '무소'의 크고 강한 힘과 '뿔'이 주는 날카로운 이미지, '혼자서 가라'에서 느껴지는 굳건하면서도 쓸쓸한 콘셉트를 더해 써보겠습니다.

> 콘셉트 : 강한 느낌을 주기 위해 각과 기울기, 갈필을 넣어 세 가지 느낌을 살린다.

3. 구상하기

줄 나누기

작품을 구상하기 위해서는 우선 줄부터 나눠야 합니다.
'무소의 뿔처럼 혼자서 가라'는 다음과 같이 3가지로 구상할 수 있습니다. 여기서는 2줄로 구상해 보겠습니다.

무소의 뿔처럼 혼자서 가라	무소의 뿔처럼 혼자서가라	무소의 뿔처럼 혼자서 가라

정렬하기

정렬 방법에는 '가운데 줄 정렬'과 '대각선 줄 정렬'이 있습니다. 정렬은 글자 수에 따라 또는 분위기에 따라 선택할 수 있지만 글씨를 오른쪽으로 기울여 쓸 때는 전체적인 무게중심을 맞추기 위해 대각선 정렬로 하는 것이 좋습니다.

글씨의 기울기를 오른쪽으로 주어 가운데 정렬을 하면 전체적인 흐름이 오른쪽으로 기울어 보입니다.

오른쪽으로 기울인 글씨를 대각선으로 정렬하면 글씨의 기울기와 대각선 정렬의 기울기가 서로 상쇄되면서 무게중심이 잡힙니다.

4. 크기 조절하기

캘리그라피의 중요 특성인 '생명력'을 불어넣기 위해 글씨 크기를 조절합니다. 흘림 캘리그라피는 판본 캘리그라피보다 꾸밀 수 있는 요소가 많기 때문에 글씨 크기도 다양하게 변화시킬 수 있습니다.

5. 글자 모양 변형하기

흘림 캘리그라피를 배우면서 만들어 놓은 다양한 자음을 응용해 모양을 변형합니다.

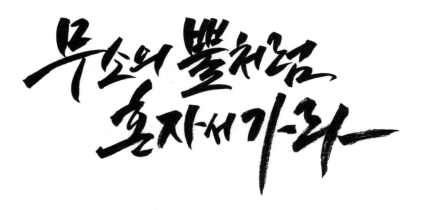

6. 강조하기

앞에서 연습했던 조형 캘리그라피를 활용해 포인트를 넣어 보겠습니다.

'무소의 뿔처럼 혼자서 가라'에서 포인트가 되는 단어는 '뿔'입니다. '무소'는 코뿔소이기 때문에 코뿔소의 뿔 같은 모양을 그려 조형 캘리그라피로 만들었습니다. 글씨를 조형적으로 꾸몄더니 문구가 전달하고자 하는 느낌이 훨씬 더 강조됩니다. 이렇게 조형적 꾸밈까지 넣은 창작을 반복하여 작품을 만들 수 있도록 연습하세요.

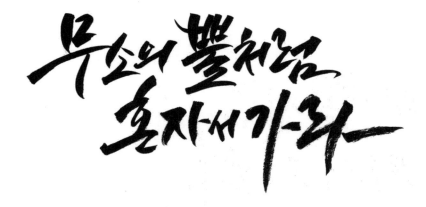

흔들리며 피는 꽃

음악은 나의 인생

평화의 날개

새해 福 맞이 받으세요

우리 결혼해요

천사의날개

호랑나
아가타

버섯전골

맛있는 새우

간장새우 전문점

크림에 빠진 딸기

올바른 사람과,
함께 있어라

아이스크림처럼
달콤한 너

당신 마음으로
가는길

다양한 작품 구상하기

지금까지 배운 내용을 바탕으로 다양한 작품을 구상해 보겠습니다. 여기서는 제목이나 단어를 강조한 구상, 특정 문구를 강조한 구상, 세로쓰기 구상을 비롯하여 자유 구상에 따른 작품을 만들어 보겠습니다.

제목이나 단어 강조

제목이나 포인트가 되는 글자를 강조하는 방법입니다. 주요 포인트를 잘 잡아야 문구를 더 강조할 수 있습니다.

특정 문구 강조

특정 문구를 강조하고 나머지 부분을 작게 써서 주요 문구에 집중할 수 있게 만드는 방법입니다.

향기나는 삶이

가나는 봄꽃처럼

세로 쓰기

세로쓰기는 전통적으로 글씨를 써오던 방법입니다. 가로쓰기에서는 느끼지 못하는 고전적인 분위기와 전통적인 느낌을 자아낼 수 있습니다. 단, 전통적으로는 오른쪽에서 왼쪽으로 쓰지만 캘리그라피에서는 왼쪽에서 오른쪽으로 써도 됩니다.

238

아의 강

발병났다
새끼모르강
자신은넘은
나를벌이고
넘어간나
왕강고깼호
앎강고
앎당아라뎠

자유 구상

앞에서 다룬 구상 방법의 틀을 깨고 전혀 다른 구상을 할 수 있습니다. 다양한 아이디어로 구상해 보세요.

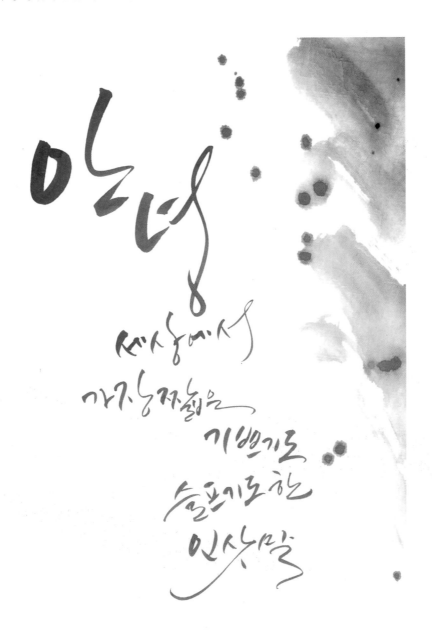

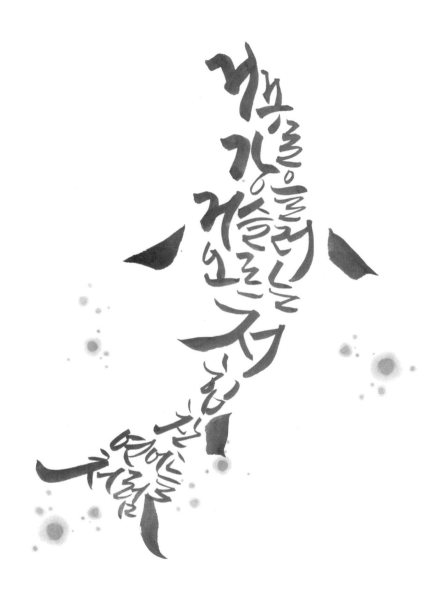

6

다양한 도구로
캘리그라피 쓰기

_색연필, 붓펜, 마커펜, 나무젓가락 등

연필 캘리그라피

누구나 사용해 본 연필은 초보자들이 쉽게 다룰 수 있습니다. 연필 캘리그라피를 쓸 때는 딱딱한 심보다 부드러운 심을 사용하는 것이 좋습니다. 너무 무른 심을 사용하면 심이 빨리 닳습니다.

연필의 강도

9H← … … ←4H←3H←2H←H←F←HB→B→2B→3B→4B→ … … →9B

H는 영어의 Hard(딱딱함), F는 Firm(단단함), B는 Black(검정)의 앞 글자를 딴 것입니다.

HB를 기준으로 왼쪽으로 갈수록 딱딱하고 흐리며, 오른쪽으로 갈수록 진하고 무릅니다.

이름에 B가 붙어 있으면 부드럽고, H가 붙은 것은 마찰력이 큽니다. 일반 연필을 써보면 미끄러지듯 흐르는 부드러움과 사가사각 소리가 나는 마찰력이 조화를 이룹니다. 그래서 연필은 다른 캘리그라피 도구에 비해 글씨 쓰는 손맛이 강렬합니다.

[연필]

[연필로 그린 획]

> **TIP | 캘리그라피용 연필**
> 연필로 캘리그라피를 쓰고 싶다면 부드럽고 진한 4B연필이 가장 좋습니다.

운명같은 사랑

다시 시작해보자

그대 곁에
머물겠어요

처음은
아름답다

잊을수 없는
그러

수많은
그대 웃음

사랑
했으믄

잊지말고
기억해줘요

꽃보다
아름다운
당신

샤프 캘리그라피

샤프심은 연필심보다 얇아서 섬세한 제도를 하거나 정밀할 획을 그을 때 많이 사용합니다. 너무 얇은 심으로는 캘리그라피를 표현하는 것이 다소 어렵지만 요즘에는 다양한 굵기의 샤프심이 나오기 때문에 샤프로도 캘리그라피를 쓸 수 있습니다.

캘리그라피용 샤프

샤프 중에서는 '2B 스케치 샤프'의 샤프심이 두껍고 납작해서 연필 캘리그라피와는 또 다른 느낌을 낼 수 있습니다.

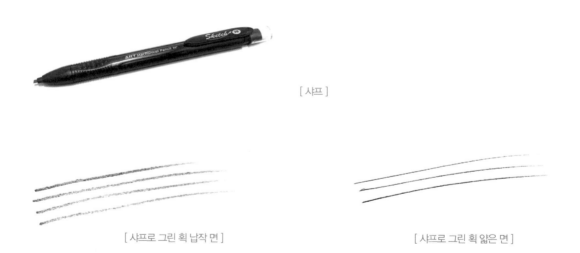

[샤프]

[샤프로 그린 획 납작 면] [샤프로 그린 획 얇은 면]

네가 최고야

힘이 들때면
널 생각해

보고 싶어
죽을 만큼

찬란하게
빛나다

사랑하고
있습니다

세상의
빛이 되겠어

봄처럼
다가온 당신

당신의 손을
잡는 순간

편안한
너와 나네

색연필 캘리그라피

색연필은 연필보다 굵고 색상도 다양해서 원하는 대로 표현할 수 있습니다. 어린아이들이 사용하는 채색용 색연필이나 채점용 유리 색연필도 캘리그라피의 좋은 도구가 됩니다.

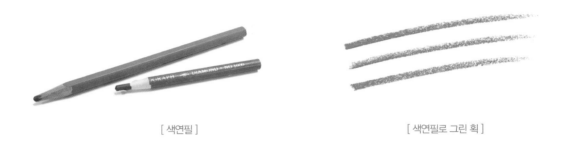

[색연필]

[색연필로 그린 획]

색연필로 쓴 캘리그라피 엿보기

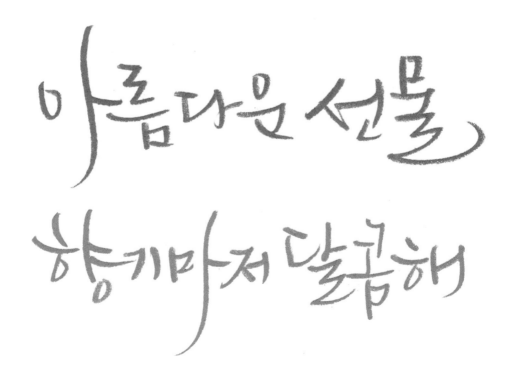

오늘도 맑음

사랑이 아프다

살이되고싶다

특별한 존재

기적같이 찾아온
우리의 사랑

숨이찰때까지
뛰어보자

그대가 내맘에
머물수 있기를

수채 색연필 캘리그라피

수채 색연필은 일반 색연필보다 약간 무릅니다. 글씨를 다 쓰고 나서 물을 묻히면 마치 수채화를 그린 듯한 표현을 할 수 있습니다. 물에 찍어서 글씨를 쓰면 색다른 느낌의 캘리그라피가 완성됩니다.

[수채 색연필]

[수채 색연필로 그린 획]

수채 색연필로 쓴 캘리그라피 엿보기

마음의 빗장을 열어라

언제까지나
기다릴게 널

내 전부는
바로 너였다.

비 오는 날의
수채화

이름만 들어도
아련한 너

니 얼굴이
계속 생각나
보고싶다

기억난다.
니가
나에게
어떤
존재라는걸

사랑해서
미안해
그래도
사랑해

257

붓펜 캘리그라피

붓펜은 붓의 모양을 따서 만든 펜입니다. 붓촉이 여러 갈래의 인조 모로 되어 있어 붓과 비슷한 느낌을 표현할 수 있죠. 붓펜의 인조 모는 실제 붓털보다 탄력이 강하고 날카롭습니다. 붓털이 자연스레 하나로 모아지고, 다른 필기도구보다 풍부한 볼륨감을 표현할 수 있기 때문에 캘리그라피 도구로 많이 사용되고 있습니다. 붓펜의 종류가 다양하니 특징을 잘 살펴보고 자신에게 맞는 붓펜을 선택해서 사용하세요.

쿠레타케 붓펜

쿠레타케 붓펜은 캘리그라피를 쓸 때 가장 많이 사용되는 제품입니다. 펜 윗부분의 잉크통을 누르면 잉크가 인조 모를 타고 내려와 글씨를 쓸 수 있습니다. 잉크도 리필할 수 있어서 반영구적으로 사용이 가능합니다.

1 붓펜의 포장을 벗겨서 꺼냅니다. 가운데에 노란색 링이 보이죠? 이걸 빼내야 합니다.

2 펜을 분리해서 노란색 링을 빼냅니다. 분리한 노란색 링은 버려도 됩니다.

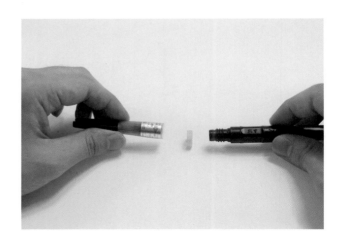

3 분리했던 부분을 다시 합칩니다.

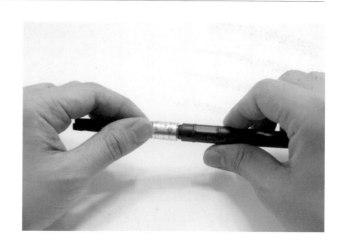

4 붓펜 뒤쪽의 잉크통을 살짝 누르면 투명한 관에 잉크가 차오르기 시작합니다. 잉크통을 너무 세게 누르면 잉크가 샐 수 있으니 적당하게 누릅니다.

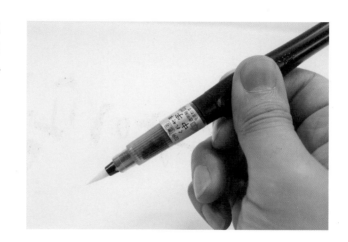

5 투명한 관에 잉크가 차면 자연스럽게 붓털로 잉크가 내려옵니다. 붓털이 잉크로 물들면 글씨를 씁니다. 뚜껑을 닫기 전에는 붓털이 꺾이지 않도록 주의하고 보관할 때는 잉크가 새는 것을 방지하기 위해 뚜껑 쪽이 위로 오도록 합니다.

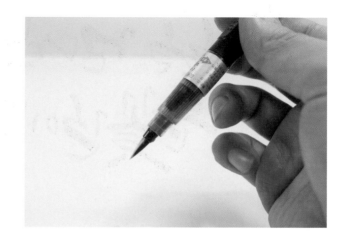

[쿠레타케 붓펜으로 그린 획]

쿠레타케 붓펜으로 쓴 캘리그라피 엿보기

사랑이 필요해

순간을 걷다보니
눈꽃길이 멀러졌다

진심으로 보고싶다

추억자
가슴을 꼭 잡고 싶다

움직이말고
강해져라

그놈의 삶인에는
목적이 있다 —

나는 반드시
싸워야만 한다 —

살아 있는자는
들어오지 말라

네가좋아
너무좋아

정답이
없는것이
정답이다

아카시아 붓펜

아카시아 붓펜은 쿠레타케 붓펜보다 크기는 작지만 색깔이 다양합니다. 게다가 수용성이기 때문에 물을 이용하면 번지는 효과까지 얻을 수 있습니다. 하지만 쿠레타케 붓펜처럼 잉크를 교체할 수 없어서 더 이상 색이 나오지 않는다면 다시 구매해야 합니다.

[아카시아 붓펜]

[아카시아 붓펜으로 그린 획]

꽃잎이
바람에
쉬어간다

네가없어
세계절이
봄이다

워터 브러시

워터 브러시는 잉크 대신 물을 담아서 쓰는 '물 붓펜'입니다. 붓촉에서 물이 나오기 때문에 물통 없이 물감을 사용할 수 있어서 활용도가 아주 높죠. 물 대신 좋아하는 잉크를 집어넣어 사용할 수도 있습니다.

[워터 브러시로 그린 획]

1 붓촉 부분과 물통 부분을 분리합니다.

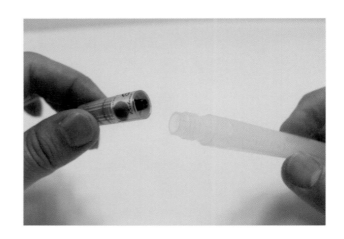

2 물통에 물을 담습니다. 스포이트처럼 물통을 눌러서 물을 빨아들이거나 뚜껑을 열어 직접 물을 담습니다.

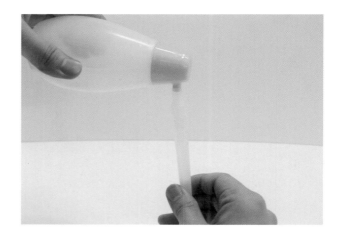

3 붓촉 부분과 물통 부분을 결합합니다.

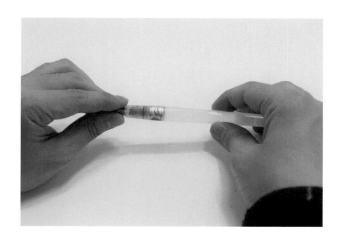

4 워터 브러시로 물감을 찍습니다.

5 물통을 눌러 종이 위를 문지릅니다. 물통에서 계속 물이 나오기 때문에 자연스럽게 그라데이션 효과를 낼 수 있습니다. 농도 차이를 이용하면 부드러운 색감의 캘리그라피를 쓸 수 있습니다.

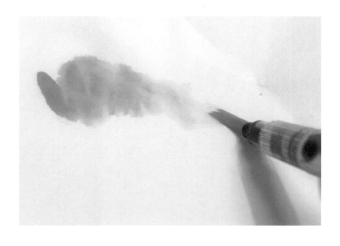

서로에게 물들다

바다와 같은
마음으로

따뜻한 봄이야

꿈을 향한
우리의 열정

밤 속에서 난 찾을게야

너의 아픔까지 내가 가져갈게

스펀지형 붓펜

붓촉이 스펀지로 되어 있어서 끝을 날카롭게 유지할 수 있습니다. 붓처럼 항상 모양이 유지되어 있어서 캘리그라피 입문용으로 인기가 좋습니다. 그러나 많이 사용하면 붓촉이 닳아서 끊어지기도 합니다.

[스펀지형 붓펜]

[스펀지형 붓펜으로 그린 획]

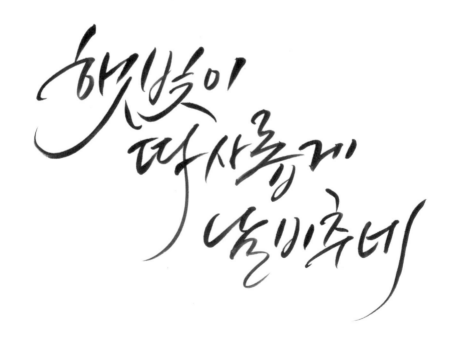

별이 떨어지면
내 마음도 떨어져

혼자서
빛나는 것은
없다

물 흐르는 대로
흘러가고 싶어

마커펜 캘리그라피

마커펜의 종류는 매우 다양합니다. 펜촉이 동그란 것, 납작한 것, 붓펜처럼 생긴 스펀지형 등 여러 가지 모양과 색을 가지고 있어서 캘리그라피를 쓰기에 좋은 도구입니다. 각 마커펜의 특징을 잘 살펴보고, 원하는 마커펜을 찾아보세요.

원통형 마커펜

원통형 마커펜은 마커펜의 기본적인 형태로, 펜촉이 동글동글해서 둥그스름하고 귀여운 느낌을 줍니다. 원통형 마커펜에는 네임펜 마커와 페인트 마커가 있습니다.

[원통형 마커펜 종류]

네임펜 마커

보드 마커의 뚜껑을 열어 놓으면 잉크가 날아가기 때문에 사용한 후에는 반드시 뚜껑을 닫아 놓아야 합니다.

우주 라이크

서랍디? 투 드링크

숨은 그림 찾기

봄날의 행복

푸른하늘 은하수

페인트 마커

페인트 마커를 사용하기 전에는 충분히 펜을 흔들어야 합니다. 동그란 펜촉을 종이에 대고 누르면 잉크가 나옵니다. 페인트 마커를 흔들다가 잉크가 사방으로 튈 수 있으니 뚜껑을 닫을 때는 반드시 '딸깍' 소리가 날 때까지 힘주어 닫습니다.

우리 같이
힘내자

너보다
좋은 게 없다

행복을 찾아서

아트 마커

아트 마커는 채색 용도로 많이 사용합니다. 발색이 좋아 필압(筆壓)과 겹치는 부분에 따라 색이 변합니다. 이러한 성질을 캘리그라피를 쓸 때 적용하면 필압이 강하게 들어간 (혹은 겹쳐진) 부분은 색이 진하게 나오고 빠르게 지나간 부분은 색이 흐리게 나옵니다. 이러한 색 변화는 글씨의 흐름을 만들어 캘리그라피를 아름답게 표현해 줍니다.

납작 마커펜

납작 마커펜은 납작면의 굵기에 따라 획의 볼륨감을 조절할 수 있습니다. 펜 끝을 세워 쓰면 얇은 획을, 면으로 쓰면 굵은 획을 쓸 수 있습니다. 두 가지 방법을 적절히 섞으면 재미있는 볼륨감을 표현할 수 있습니다.

오늘따라 첨 예쁘다

메리 크리스마스

난 뷰티풀걸

붓펜형 마커펜

붓펜형 마커펜은 스펀지 형태의 붓펜과 같은 모양입니다. 다양한 색깔을 표현할 수 있습니다.

너희은 배신하지 않는다

너의 명을 사랑하리라

나무젓가락
캘리그라피

꼭 필기도구로만 캘리그라피를 써야 하는 것은 아닙니다. 나무젓가락 같이 일상생활에서 쉽게 접할 수 있는 생활 도구로도 글씨를 쓸 수 있습니다. 나무젓가락을 사용하면 필기도구로 쓴 정형화된 글씨체와는 다른, 날카로우면서도 재미있는 글씨를 만들 수 있습니다.

1 획의 굵기를 조절하기 위해 나무젓가락을 반으로 가릅니다.

2 나무젓가락을 물에 담급니다.

3 물에 불은 나무젓가락에 먹물을 찍으면 먹물이 나무젓가락을 타고 올라옵니다. 물론 붓처럼 많은 양을 흡수하진 못합니다.

4 나무젓가락의 여러 면을 사용하면 다양한 굵기의 획을 쓸 수 있습니다. 나무젓가락을 물에 불리면 염료를 잘 흡수하지만 흡수량이 워낙 적고 염료를 빨아들이는 부분도 적습니다. 첫 획을 찍으면 많은 양의 먹물이 나오고, 그 다음부터는 얇거나 갈라진 느낌의 획이 나옵니다.

[나무젓가락의 모서리로 그은 획]

[나무젓가락의 납작한 부분으로 그은 획]

[나무젓가락의 아랫면으로 찍은 점]

기꺼이
나는 너를
아파하겠어

사랑은
눈과 같아서
손으로
잡으면
이내
사라지네.

원뿔형 나무젓가락

나무젓가락을 연필처럼 뾰족하게 깎으면 날카로운 획을 표현할 수 있습니다.

1 나무젓가락을 연필처럼 뾰족하게 깎습니다.

TIP | 화선지에 날카로운 원뿔형의 나무젓가락으로 글씨를 쓰면 종이가 찢어질 수 있으니 나무젓가락의 끝을 너무 날카롭게 깎지 않도록 주의합니다. 일반 종이에 나무대를 약간 눕혀서 사용하면 글씨를 쉽게 쓸 수 있습니다.

2 나무젓가락을 물에 담가 불립니다.

3 나무젓가락을 먹물에 적셔서 글씨를 씁니다.

가시나무

짜릿하게 즐겨라

지내심이
자라-져서다

힘이여 솟아라——

아무도
믿지마-라

지내심이
자라-져서다

갈라진 나무젓가락

갈라진 나무젓가락은 물에 불린 원뿔형 나무젓가락을 세로로 가른 후 잘게 갈라서 만듭니다. 갈라진 나무젓가락은 원뿔형보다 다양하게 응용할 수 있습니다.

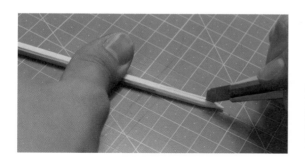

TIP | 나무젓가락은 반드시 물에 불린 후에 갈라야 합니다. 불린 나무젓가락은 유연해져서 칼로 갈라도 부서지지 않고 잘 쪼개집니다. 칼로 가르기가 힘들다면 입으로 잘근잘근 씹어서 사용해도 괜찮습니다.

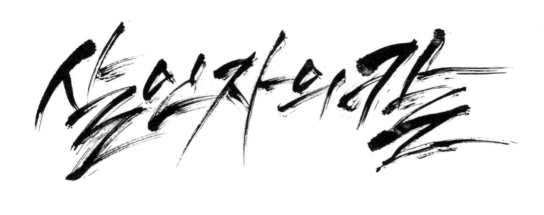

면봉 캘리그라피

면봉으로 글씨를 쓰면 보송보송한 느낌이 납니다. 보송보송한 느낌을 좀 더 살리고 싶다면 면봉 솜을 뜯어서 부풀리면 됩니다. 솜을 사용해도 면봉과 비슷한 효과를 낼 수 있습니다. 하지만 면봉에는 막대가 있어서 솜보다 더 편리하게 글씨를 쓸 수 있습니다.

1　면봉의 한쪽 솜을 뜯어지지 않을 정도로 찢습니다.

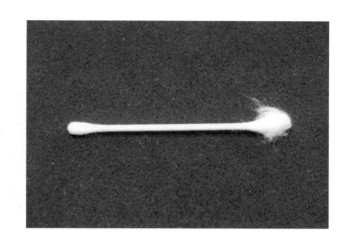

2　한쪽 솜을 찢은 면봉을 물에 살짝 담급니다.

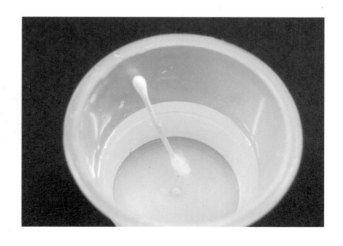

3 면봉의 찢어진 솜에 먹물을 살짝 찍습니다.

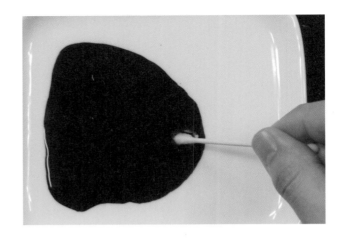

4 접시의 한쪽에서 먹물을 면봉에 골고루 묻힙니다.

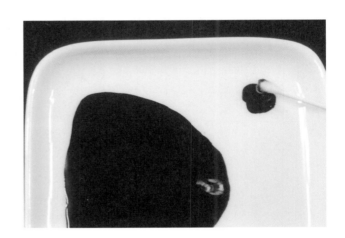

5 솜을 종이에 콕콕 찍으면서 글씨를 씁니다.

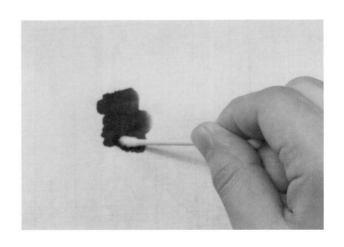

7

먹그림과
수묵 일러스트 그리기

_먹 번짐과 먹그림

먹색_삼묵법

먹그림은 먹색, 필획, 형태가 어우러져야 합니다. 가장 먼저 살펴볼 특성은 먹색입니다. 일획성(一劃性)의 예술인 먹그림은 덧칠을 지양하기 때문에 한 번의 붓질로 다양한 색을 나타내야 합니다. 먹색은 입체감과 원근감, 색상, 그리고 감성까지 표현할 수 있기 때문에 먹그림의 가장 중요한 부분이라고 할 수 있습니다.

삼묵법은 농묵, 중묵, 담묵을 한 붓질 안에 나타내는 것입니다. 전체적으로 담묵을 묻힌 후 붓 끝에만 농묵을 묻혀서 사용합니다. 이 방법은 먹그림의 농담을 나타낼 때 항상 사용합니다.

1 담묵을 만들어 붓 전체에 묻힙니다.

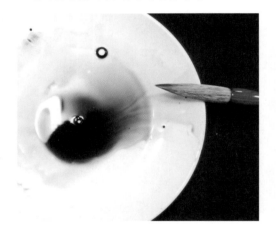

2 붓의 앞쪽 끝부분에만 먹을 묻힙니다.

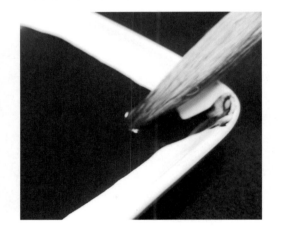

완성 붓을 눕혀서 획을 그으면 농묵, 중묵, 담묵이 획 안에 다 나타나게 됩니다.

먹색_번짐

먹은 말랐을 때는 덧칠을 해도 번지지 않고, 마르지 않았을 때는 서서히 번져나가는 성질을 가지고 있습니다. 이러한 성질을 이용하면 재미있는 먹 번짐을 만들 수 있습니다. 여러 가지 먹 번짐으로 캘리그라피 배경을 만들어 보겠습니다.

번짐 1

1 붓에 물을 묻혀 종이에 칠합니다.

2 물이 묻은 부분에 먹을 칠하면 먹이 서서히 번져 나갑니다.

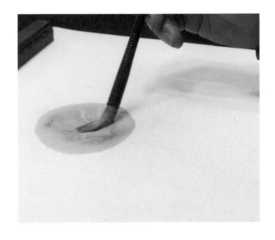

완성 마른 후 물을 칠한 부분은 사라지고 퍼진 느낌의 먹 번짐만 남습니다.

번짐 2

1 기본 발묵법으로 붓에 먹을 묻힌 후 반원을 그립니다.

2 붓끝을 반원의 가운데 놓고 붓의 뒷부분을 돌립니다.

3 반원이 완성됩니다.

완성

번짐 3

1 번짐 2에 색을 넣어 응용해 보겠습니다. 기본 색을 노랑으로, 붓끝에 빨강을 묻히고 반원을 그립니다.

2 붓끝을 반원의 가운데 놓고 붓의 뒷부분을 돌립니다.

완성 노랑과 빨강이 섞인 원이 완성됩니다.

번짐 4

1 기본색으로 빨간색을 선택하여 붓끝에 묻힙니다. 다음과 같이 붓을 잡고 내 몸에서 위쪽 방향으로 점을 찍습니다.

2 붓끝이 겹치게 한 번 더 찍습니다.

완성 하트 모양이 완성됩니다.

번짐 5

1 푸른색으로 발묵한 후 원을 그립니다.

2 원이 끊이지 않게 빙글빙글 돌려 여러 개의 원이 겹쳐진 모양을 그립니다.

3 원 주위에 점을 여러 개 찍어 번짐을 완성합니다.

완성

1 연두색과 녹색으로 발묵한 후 반원을 그립니다.

2 바깥쪽을 진하게 나타내려 합니다. 붓 끝이 바깥으로 돌 수 있도록 원을 그립니다.

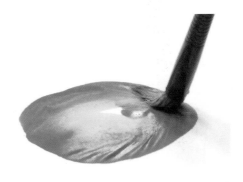

3 주위에 동그란 점을 찍어 번짐을 완성합니다.

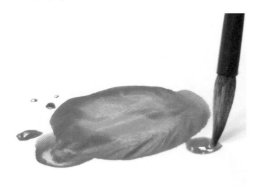

완성

번짐 7

1 파란색과 보라색으로 발묵한 후 선을 지그재그
로 겹쳐 그립니다. 갈필이 나올 때까지 그립니다.

2 붓대를 쳐서 먹을 떨어뜨려 번짐을 완성합
니다.

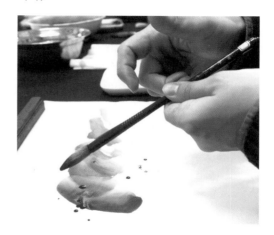

완성

1 푸른색으로 발묵한 후 점을 찍습니다.

2 점이 아래에서 위로 올라간다는 느낌으로 여러 개 찍습니다. 점이 옹기종기 모였다가 흩어진다는 느낌으로 찍어서 번짐을 완성합니다.

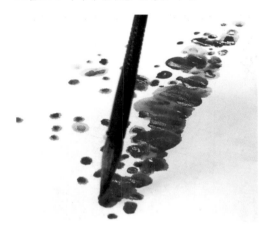

완성

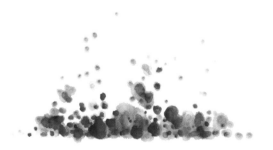

1 노란색과 빨간색으로 발묵한 후 휘어지는 곡선 을 그립니다.

2 두 선이 X자로 겹쳐지게 그립니다.

3 나머지 두 선과 뭉치지 않으면서 겹쳐지지 않 게 또 다른 선을 그립니다.

4 나머지 선들과 뭉치치 않게 또 다른 선을 그 립니다.

5 선 주위에 점을 찍어 번짐을 완성합니다.

완성

1 파란색으로 발묵한 선을 꼬아서 그립니다.

2 이미 그린 선 위에 겹쳐지는 또 다른 선을 그립니다.

3 또 다른 선을 겹쳐서 그립니다

4 선들이 겹쳐지되 한꺼번에 뭉치지 않게 주의하며 선을 꼬아서 그립니다.

5 주위에 점을 찍어 번짐을 완성합니다.

완성

점으로 표현하기

붓으로 다양한 형태의 점을 찍을 수 있습니다. 다양한 형태의 점들만 모아도 그림이 만들어지는데, 이렇게 점으로 그림을 표현하는 방법을 '점묘법'이라고 합니다.

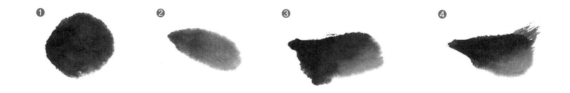

❶ **둥근 점** 점을 ㅇ을 쓰듯이 두 번에 걸쳐 돌려 찍습니다.

❷ **뾰족 점** 붓을 살짝 옆으로 눕혀 뾰족하게 눌렀다가 붓끝을 세워 회봉하고 동그랗게 마무리합니다.

❸ **각진 점** 붓의 옆면을 이용해 도끼로 찍은 것처럼 표현하고 종이에서 붓을 뗍니다.

❹ **삐침 점** 점을 찍은 후 튕기듯이 종이에서 붓을 뗍니다.

획으로 표현하기

선으로 그림을 그리는 것은 회화의 가장 기본적인 표현 방법입니다. 스케치를 한다거나 모양의 형태를 쉽게 잡을 수 있기 때문에 많은 그림에서 기초적으로 사용하고 있는 것이 바로 '선'입니다. 선에 생명력을 부여한 것이 '획'으로, 획에 따라 그림의 생명력이 달라집니다.

백묘법

획으로 테두리를 그려서 표현하는 방법을 '백묘법'이라고 합니다. 간단해 보이지만 붓의 속도와 획의 굵기, 떨림, 갈라짐 등으로 생명력을 표현해야 하기 때문에 많은 경험이 필요합니다.

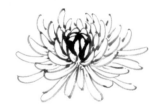
[선으로 그린 국화]

[획으로 그린 국화]

윤필과 갈필

같은 모양의 획이라도 질감이 다르면 다른 주제의 그림이 될 수 있습니다.

윤필은 붓에 먹물을 충분히 묻힌 후 매끄럽고 부드러운 획을 쓰는 것입니다. 갈필은 앞에서도 다뤘듯이 다양한 표현을 하는 데 매우 중요한 요소로, 획의 질감을 더욱 깊게 만듭니다. 같은 모양이라도 윤필과 갈필에 따라 그림의 주제가 달라질 수 있습니다.

[윤필로 그린
부드러운 줄기]

[갈필로 그린
거친 줄기]

면으로 표현하기

붓을 이용하는 방법 중 가장 재미있는 것이 면으로 표현하는 것이라고 할 수 있을 정도로 면을 다양하게 활용할 수 있습니다. 면으로 그림을 그리는 것을 '몰골법'이라고 합니다. 테두리를 없애고 색상과 형태를 동시에 그려야 합니다.

획과 면으로 표현하기

백묘법과 몰골법을 조합하면 선이 있는 그림에 채색이 가능합니다. 이렇게 백묘법으로 선을 그리고 몰골법으로 채색하는 방법을 '구륵법'이라고 합니다. 먹그림에 채색을 더하여 수묵담채화를 그려 보세요.

[면으로 그린 그림]

[획과 면으로 그린 그림]

연필 그리기

$\overline{1}$ 갈필을 내서 일자로 획을 긋습니다.

$\overline{2}$ 붓끝을 세워 연필 끝부분을 뾰족하게 그립니다.

$\overline{3}$ 연필 꼭지를 그립니다.

$\boxed{완성}$ 점을 찍어 분홍빛 지우개를 그려 연필을 완성합니다.

연탄 그리기

1 갈필로 타원을 그립니다.

2 붓을 눕혀 세로로 넓은 획을 그립니다.

3 2번 과정을 반복하여 연탄의 옆면을 만듭니다. 검은색으로 면을 새까맣게 색칠하지 않도록 주의합니다.

4 아래 획을 그어 연탄의 옆면을 만듭니다.

5 연탄 윗부분의 구멍을 그립니다.

완성 맑은 먹으로 채색하면 연탄이 완성됩니다.

날개 그리기

1 갈필을 이용하여 아래에서 위로 올라가는 획
을 긋습니다.

2 획이 끝나는 부분에 삐치는 점을 찍습니다.

3 삐침을 연달아 찍습니다.

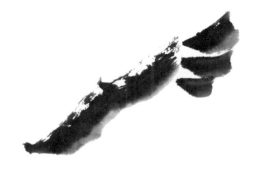

4 아랫부분에도 삐침을 찍어 중간 날개를 완성
합니다.

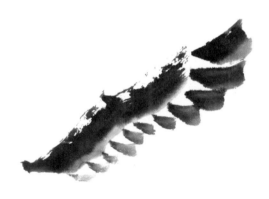

5 날개 끝부분에 중간 날개보다 조금 더 긴 획을
그립니다.

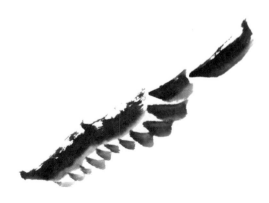

6 긴 획을 연결하여 그립니다.

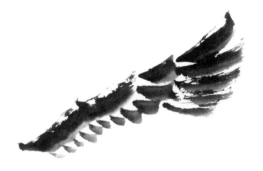

7 아랫부분에도 삐침을 찍어 중간 날개를 완성
합니다.

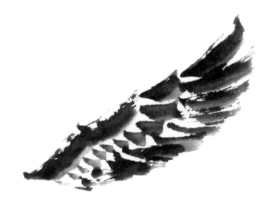

완성 어깻죽지 부분을 그려 날개를 완성합니다.

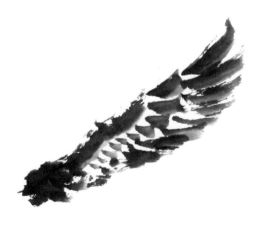

포도 그리기

1 붓에 먹을 묻혀 동그란 점을 찍습니다.

2 동그란 점 여러 개를 겹쳐 찍어 S자 모양으로 만듭니다.

3 먹색이 흐려지면 제일 먼저 찍었던 동그라미 주변에 또 다른 점을 찍습니다. 먹의 농도 차이가 나면서 포도가 입체적으로 보이기 시작합니다.

4 1~3번을 반복하여 포도를 역삼각형 형태로 그 립니다.

5 포도 줄기를 그립니다.

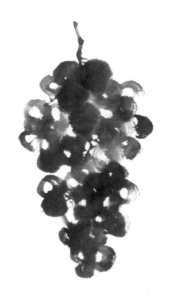

완성 점을 찍어 포도를 완성합니다.

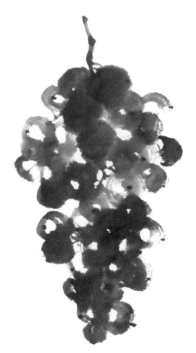

체리 그리기

1 빨간색으로 반원을 그립니다.

2 나머지 반쪽을 마저 그려 원을 만듭니다.

3 체리에 검은색 점을 찍고, 꼭지를 그립니다.

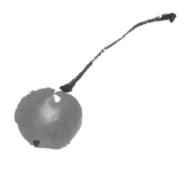

완성 앞의 과정을 반복하여 체리를 완성합니다.

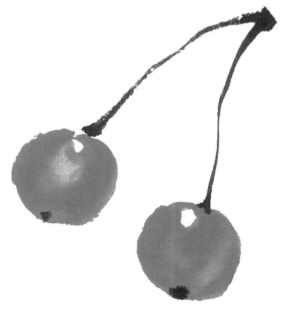

딸기 그리기

1 빨간색으로 뾰족한 점을 찍습니다.

2 아랫부분이 겹친다는 생각으로 점을 하나 더 찍습니다.

3 아랫부분을 기점으로 부채꼴 모양으로 점을 3 개 찍습니다.

4 딸기 꼭지를 그립니다.

5 붉은색 위에 검은색 점을 찍습니다.

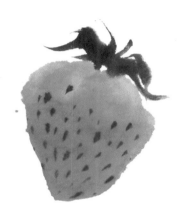

완성 검은색 점 위에 흰색 점을 찍으면 딸기의 입
체감이 살아납니다.

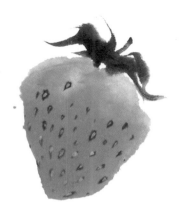

수박 그리기

1 빨간 점을 찍습니다.

2 점이 겹쳐지게 찍되 계속해서 점의 크기를 줄여 반달 모양을 만듭니다.

3 바깥쪽에 연두색 테두리를 그립니다.

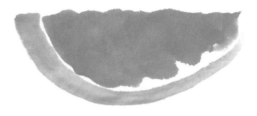

4 진녹색으로 수박 껍질을 그립니다.

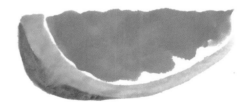

5 종이가 반 정도 말랐을 때 검은색 줄무늬를 그려 넣습니다.

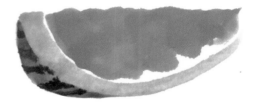

완성 빨간색 위에 듬성듬성 점을 찍어 수박씨를 그립니다.

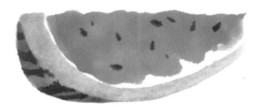

당근 그리기

1 획을 동그랗게 찍습니다. 방금 찍은 획 아래쪽에 똑같이 획을 찍습니다.

2 앞의 과정을 반복하여 당근을 긴 원뿔형으로 그립니다.

3 끝을 뾰족하게 하여 당근의 몸통을 완성합니다.

4 군데군데 검은색 점을 작게 찍어 잔뿌리를 표
현합니다.

5 줄기를 그립니다.

완성 갈필을 이용하여 이파리도 그려 넣습니다.

단풍잎 그리기

1 빨간색을 기본색으로 하고 붓 끝에 갈색을 묻
혀 뾰족하게 찍어 잎을 그립니다.

2 이미 그린 잎에 겹쳐지는 뾰족한 점을 하나 더
찍습니다.

3 앞의 과정을 반복하여 7개의 점을 찍으면 단풍
잎 모양이 나타납니다.

4 그림의 가운데를 가로질러 잎맥을 그립니다.

완성 잎맥을 그려 넣으면 단풍잎이 완성됩니다.

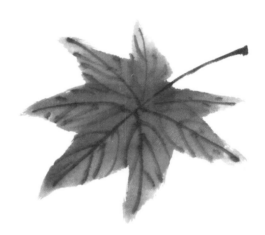

라일락 그리기

1 보라색과 흰색을 섞어 연보라색을 만든 후 점
을 찍습니다.

2 여러 개의 점을 찍어 여러 송이의 꽃이 뭉쳐진
한 덩어리를 만듭니다.

3 점을 찍어 여러 덩어리의 꽃을 그립니다.

4 줄기를 그립니다.

5 먹물로 뾰족한 점을 찍어 잎사귀를 그립니다.

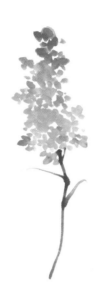

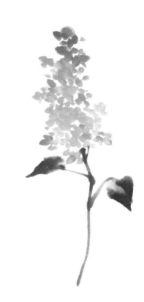

완성 잎사귀에 잎맥을 그려 넣고 꽃 사이사이에
검은색 점을 찍어 꽃을 완성합니다.

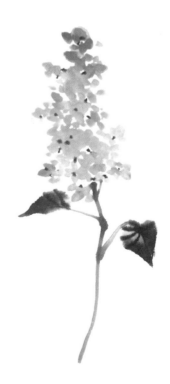

매화 그리기

1 붉은색 점을 찍습니다. 점 5개를 찍어 매화꽃 모양을 만듭니다.

2 꽃술 부분을 노란색으로 찍습니다.

3 꽃술을 그립니다.

4 갈필을 응용해 나뭇가지를 그립니다.

5 여러 송이의 꽃을 그려 풍성하게 만듭니다.

완성 나머지 꽃에 꽃술과 꽃받침을 그려 넣어 완
성합니다.

카네이션 그리기

1 아래쪽에서 위로 올리듯이 밀어서 획을 그립니다.

2 획을 반복하여 여러 개 그립니다.

3 앞의 과정을 반복하여 부채꼴 모양으로 한 줄 더 그립니다.

4 점이 점점 더 쌓일수록 갈필을 많이 냅니다.

5 아랫부분을 둘러 꽃이 활짝 핀 느낌을 만듭니다.

6 초록색과 먹물을 찍어 꽃받침을 그립니다.

7 줄기를 그립니다.

완성 줄기의 중간 부분에서 이파리를 그려 카네이션을 완성합니다.

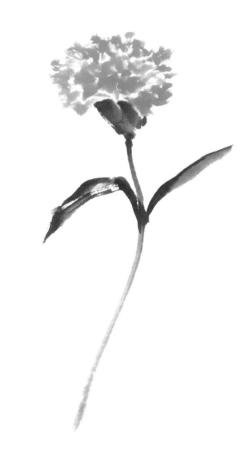

꽃다발 그리기

1 꽃잎을 겹치고 겹쳐 꽃 한 송이를 그립니다.

2 비슷한 색상의 물감으로 왼쪽에 꽃 한 송이를
더 그리고 다른 색 물감으로 오른쪽에 꽃 한 송이
를 더 그립니다. 꽃 세 송이가 겹쳐 있는 것처럼
보입니다.

3 뾰족한 점을 찍어 꽃봉오리를 만듭니다.

4 꽃의 바깥쪽에 이파리를 그려 넣어 다발을 만
듭니다.

5 더 많은 이파리를 그려 넣어 더욱 풍성하게 만
듭니다.

완성 검은색으로 잎맥을 그려 넣으면 더욱 생동
감이 느껴지는 꽃다발이 완성됩니다.

팥빙수 그리기

1 붓을 납작하게 눌러 각진 점을 찍습니다.

2 다른 방향으로 점을 찍어 다음과 같이 육면체를 만듭니다. 인절미가 완성됐습니다.

3 앞의 과정을 반복해 여러 개의 인절미를 그립니다.

4 검은색과 갈색을 섞어 촘촘히 점을 찍으면 팥
이 만들어집니다.

5 먹의 농도를 담묵으로 만든 후 붓 끝에만 먹을
살짝 묻힙니다. 물기가 없는 상태의 붓으로 점을
찍듯 고운 얼음을 그립니다.

완성 아래쪽에 그릇을 그리면 팥빙수가 완성됩
니다.

2024년 3월 13일 개정2판 1쇄 인쇄
2024년 3월 20일 개정2판 1쇄 발행

지은이 | 김정호
펴낸이 | 이종춘
펴낸곳 | (주)첨단

주소 | 서울시 마포구 양화로 127 (서교동) 첨단빌딩 3층
전화 | 02-338-9151
팩스 | 02-338-9155
인터넷 홈페이지 | www.goldenowl.co.kr
출판등록 | 2000년 2월 15일 제2000-000035호

본부장 | 홍종훈
편집 | 강현주, 조연곤
디자인 | 윤선미, 조수빈
전략마케팅 | 구본철, 차정욱, 오영일, 나진호, 강호묵
제작 | 김유석
경영지원 | 이금선, 최미숙

ISBN 978-89-6030-628-8 13640

황금부엉이에서 출간하고 싶은 원고가 있으신가요? 생각해보신 책의 제목(가제), 내용에 대한 소개, 간단한 자기소개, 연락처를 book@goldenowl.co.kr 메일로 보내주세요. 집필하신 원고가 있다면 원고의 일부 또는 전체를 함께 보내주시면 더욱 좋습니다. 책의 집필이 아닌 기획안을 제안해주셔도 좋습니다. 보내주신 분이 저 자신이라는 마음으로 정성을 다해 검토하겠습니다.